中原画像石题跋两种

岑勋用

河南美术出版社　郑州

编著　李刚田

图书在版编目（CIP）数据

李刚田中原画像石题跋两种 / 李刚田编著 . -- 郑州：
河南美术出版社 , 2018.9
　ISBN 978-7-5401-4450-0

　Ⅰ . ①李… Ⅱ . ①李… Ⅲ . ①汉字—法书—作品集—
中国—现代 Ⅳ . ① J292.28

　中国版本图书馆 CIP 数据核字 (2018) 第 218247 号

李刚田
中原画像石题跋两种

策　　划　翟四田
责任编辑　白立献
责任校对　管明锐
装帧设计　周俊杰
出版发行　河南美术出版社
地　　址　郑州市经五路 66 号
平面制作　郑州嘉驰文化传播有限公司
印　　刷　河南匠心印刷有限公司
开　　本　787mm×1092mm　8 开
印　　张　19
版　　次　2018 年 10 月第一版
印　　次　2018 年 10 月第一次印刷
书　　号　ISBN 978-7-5401-4450-0
定　　价　336.00 元

序　言

　　题跋之难，其难有五：昧于史传者无以披载籍，囿于识见者曷以明钩玄；才学不逮者艰于肆宏远，博览狭促者无以作排比。又拓本不精，锱铢莫辨，鱼鲁帝虎，谬以千里。识字笃难，书之妍媸，竟何以明之哉！故题跋一事，史、识、才、学、博五者并举，复饶于财，而八法淹通，书画兼善，操笔染翰，庶不愧于翠墨也。是故金石之学，岂夫樗蒲、钱癖之伦可类语哉！

　　暨乎嵩山之阳，芊郁嵯峨，有汉三阙，曰太室、少室、启母，神道阙铭在焉。皆欧、赵、洪氏所未录，至顾、王、牛诸贤始图而跋之。缪篆婉畅，八分是启；曰锺曰卫，渊薮于斯。雄劲古雅，科律篆引；绍武斯相，肇开冰温。风雨消磨，遗型是在，毡墨得法，上争百年。虽曰新拓，犹见真面也。而乐舞百戏，高轩驷马，神仙禽异，恍惚陆离，并拓存之，皆前人所未见，顾安得考而详索也？

　　又龙门斯凿，大禹所彰。魏孝文迁中之元载，古伊阙造像之大观。廿品银芒，驱驰心画；墨池炳焕，霑溉孔深。慨乎帝后礼佛之名刻，迭遭盗割，劫流北美；每循残迹，悲恨伤心。今巩义石窟，胜迹犹存，羽葆冠带，穆穆雍雍；步摇环佩，粲然如昨。魏室文章，赖以传形之始；鲜卑衣冠，思接千载之化。而浮雕镂刻，施拓盖难，匪得妙手，盍胜斯道也耶？

　　仓叟李师刚田者，洛阳人也。精研八法，妙解神思。工巧篆刻，驰誉艺坛。胸襟博敞，温其如玉。提携后进，如风靡草。手不辍于挥运，殆七十载；石不停于刊凿，逾一万枚。瞻彼西泠，譬如北辰；景行维贤，钦仰者众。今李师复欲拯欧、赵之学于既倒，续顾、陆之书于已绝。"五才"并具，展拓推求，积岁累月，成百余纸。发微烛照，钩剔玄远，盈溢箧笥。戊戌清秋，将付梓行，赐以见示，且命序引以为词首。余适负笈西州，遁迹敦煌，远涉流沙，披抉坠简。楼兰高昌，寻书法之正朔；残楮断篇，蕴龙门之源渊。披览李师跋识，言既该要，语复琳琅，俯循字迹，端严不啻齐梁；俾益书学，金石又增殊胜。余以浅学，爰抽溺思，恭缀短语，思过其半。

后学蓬莱张永强谨序于中国书法家协会

李 刚 田

　　1946年3月生，河南洛阳人。汉族。号仓叟。多次被聘为全国重要书法篆刻活动的评审委员，书法篆刻作品及论文多次入选国内外重要的专业活动并获多种奖项。出版专业著作30余种。为西泠印社副社长，郑州大学书法学院教授、博士生导师。中国人民大学艺术学院特聘教授。获五届书法兰亭奖艺术奖。曾任《中国书法》主编，连续三十年当选中国书法家协会理事。

目 录

太室阙篇

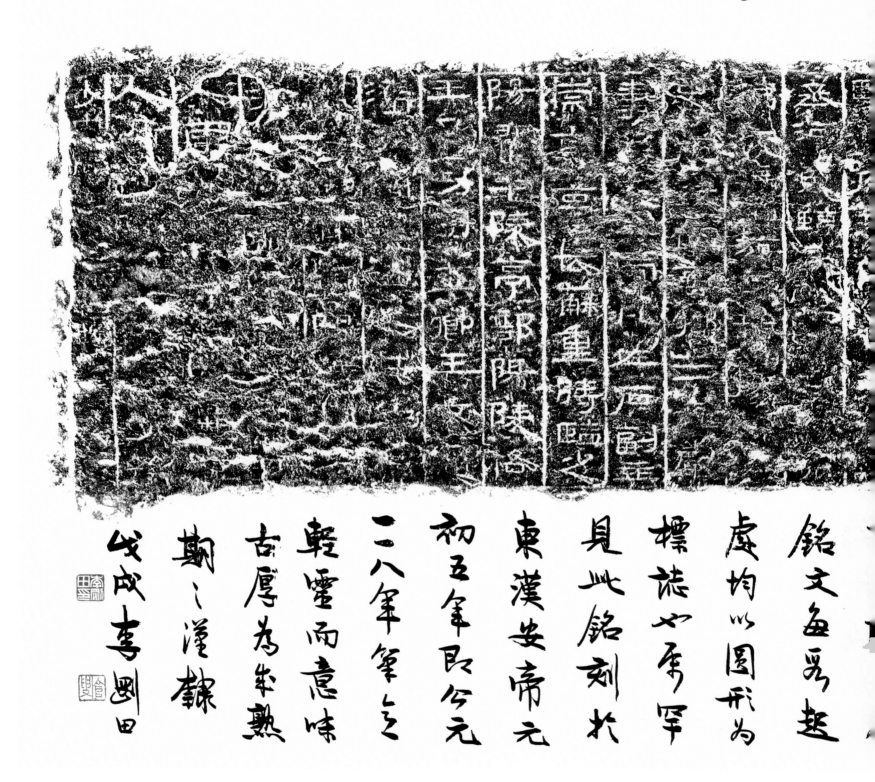

太室阙铭跋

（124cm×66cm　2018年）

　　此铭文在太室阙西阙北面，太室阙有两处铭文，一为篆意多者，惜剥蚀漫漶严重，文多不可识。此铭文书体以隶为主，兼具篆意，阙铭前段为赞颂岳神之颂辞，后段为题刻官职姓名，铭文每段起处均以圆形为标志，也属罕见。此铭刻于东汉安帝元初5年，即公元118年，笔意轻灵而意味古厚，为成熟期之汉隶。戊戌李刚田　。

嵩嶽太室闕

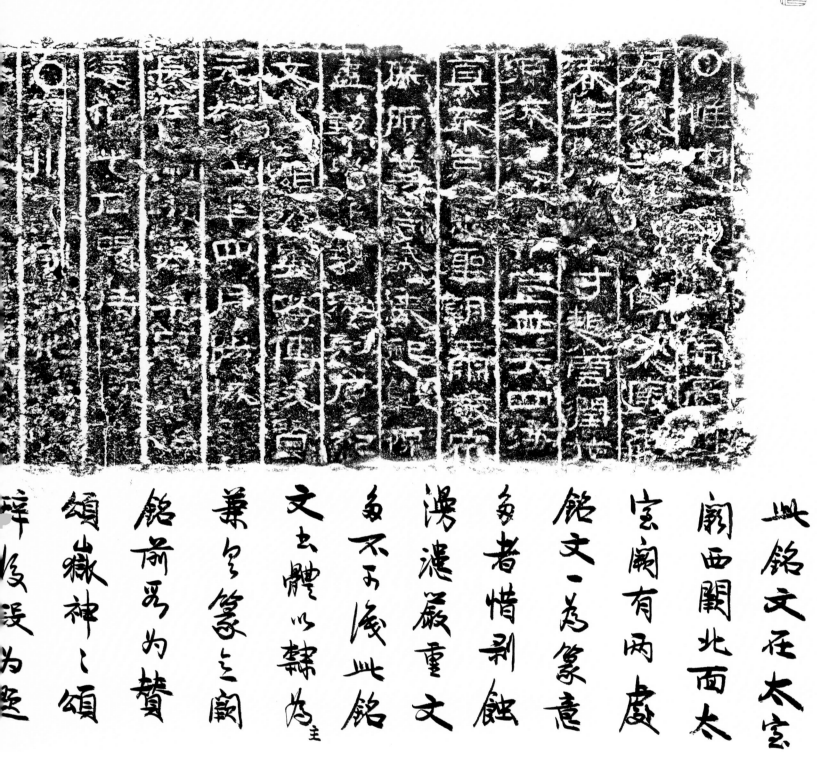

此銘文在太室
闕西闕北面太
室闕有兩處
銘文一為篆意
多者惜剝蝕
潒濾嚴重文
多不及後此銘
文古體以韓為主
兼有篆之闕
銘前寫為贊
頌嵩嶽神之頌
梓發後為述

太室阙题额及铭文跋

(213cm×121cm 2018年)

此拓上中部图为太室阙题额阳刻篆书，在西阙南面上部，现残存中岳太室阳城六字，剥蚀失去三字，高文《汉碑集释》补为崇高阙。

太室阙除题额外有两处铭文，一为刻于西阙北面隶书铭文，此方刻于题额下之铭文，剥蚀漫漶甚重，残存可识者仅数十字。从残文可知前段为铭文，后段为颂辞，铭文中有延光4年即公元125年，知此文所刻晚建阙数年。书体以篆为主兼具隶意，结构纵长，点画互参自然从容，与同期少室阙铭、开母阙铭风格相类。

车骑出行图跋

此拓左上为车骑出行图，自左起一骏马驾辂车乘坐二人于华盖之下，前为驭者，后者戴进贤冠拱手而坐，车后一人戴平帻骑马随从，后车剥蚀未显全貌。图为汉时贵族之生活场景。

鲧画像跋

此拓右上为鲧画像，画面一圆腹有尾鳖形动物似人直立而尾下垂，此为夏禹父鲧之化身，即夏氏族图腾之一。

马戏图跋

此拓左下为马戏杂技图，画中一骏马昂首扬尾奔驰，马首顶一装饰物背负一梳长发女子作倒立状，马前一人作舞蹈状，似与马上倒立女子成为呼应。此类杂技马戏图多见汉画像砖石中，充满欢乐祥和之生活气息。戊戌夏 李刚田记。

中嶽嵩室春陽室城崇官闕車騎出山行畫

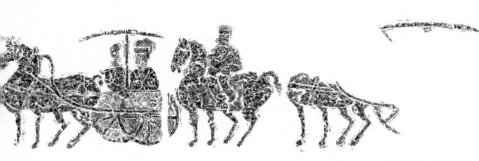

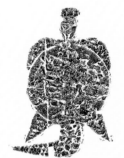

馬戲圖

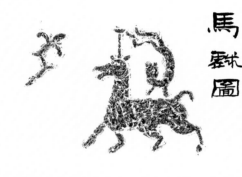

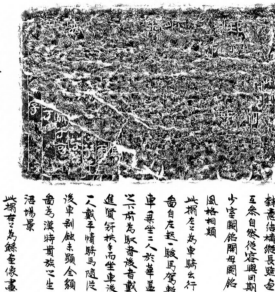

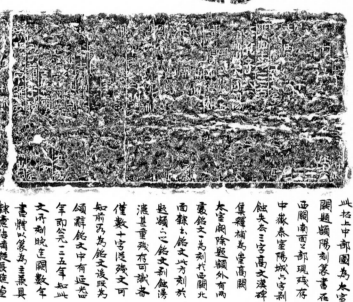

此成夏李剛呂記

此拓上中部圖為太室闕題額陽刻篆書石西闕南面之部現殘存中嶽泰室陽城六字漢碑集釋補為崇高闕太室闕除題額有兩處銘文一為刻於西闕北面銘文六字刻蝕湯漶甚重殘有可識者知前為為銘文後殘此五所刻晚為闕數年文所刻晚建闕數年書體以篆為主兼具隸意借補繼長跋金傾辭能文中有延熹四年即公元一五五年知此面銘文此方刻於少室闕銘間母闕銘風格相類

此摭右之為隸畫像此摭左為車騎出行畫自左起一駿馬駕軺車乘坐二人於華蓋之下前為馭者後者戴進賢冠拱手而坐車後二戴平幘騎馬隨後後車剃觸朱顯全綯當為漢時貴族之生活場景

此摭左之為馬戲圖西面殘有尾整形動物似人直立而尾六毒此為夏禹之化之身即夏民族圖騰之一龕中一駿馬昂首揚尾奔馳馬首頂一裝飾物背頂一蛛愛女名作舞蹈狀似與馬前人作舞蹈狀似與馬倒立女子象為呼應此顏雜技馬戲圖又見漢畫像石中充滿歡樂祥和之生活氣息

官闕車騎出山行圖

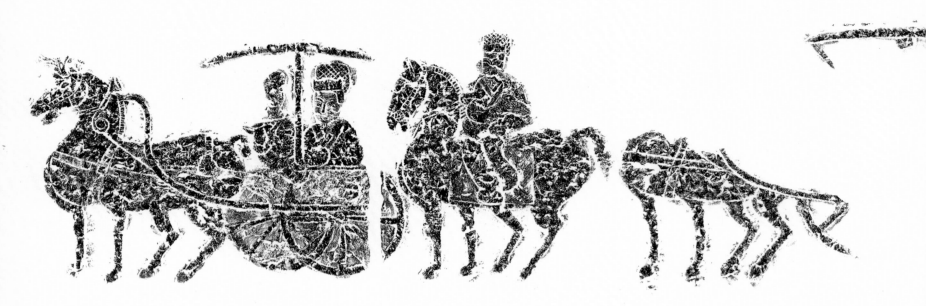

馬戲圖

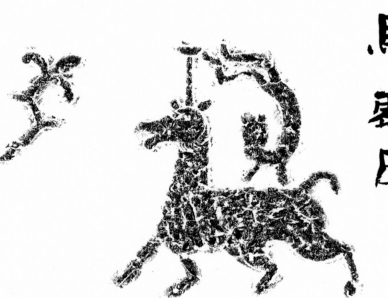

之六前為馭者後者戴
進賢冠拱手而坐車後
二人戴平幘騎馬隨從
後車剝蝕未顯全貌
圖為漢時貴族之生
活場景

此擱右之為鱷壺像畫
面圖腰有尾鱉形動物
似人直立而尾六再此為
夏禹父鯀之化身即夏民
族圖饍之一

此擱左六為馬戲雜技
圖中二驂馬昂首揚尾奔
馳馬首頂一裝飾物背負
一梳長髮女弓作倒立狀
前二人作踘狀似與馬上
倒立女子來為呼應此類
雜技馬戲圖多見漢畫
像甎石中充溢歡樂祥
和之生活氣息
此戊夏李圖日記

中嶽泰室陽城　嵩陽城

縣畫像

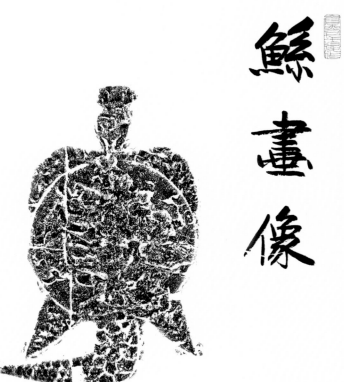

此拓上中部圖為太室
闕題額陽刻篆書在
西闕南面之部現殘存
中嶽泰室陽城□字剝
蝕失去三字高文漢碑
集釋補為崇高闕
太室闕除題額外有兩
處銘文一為刻於西闕北
面隸書銘文此方刻於
題額之之銘文刻蝕漶
泐甚重殘存有可識者
僅數十字□殘文可
知前兩為銘文後既為
頌辭銘文中有延光四
年即公元一二五年知此
文所刊晚在闕數年
書體以篆為主無具
隸意結構縱長雖亙
互條自然從容興同期
少室闕銘開母闕銘
風格相類
此闕左之為車謁出行

铺首衔环图跋

（102cm×52cm　2018 年）

　　刻于嵩岳太室阙西阙东面七层。画面神秘古厚，此图为商周青铜器上常见之纹饰，战国时称此兽面为饕餮纹，传说中之饕餮贪婪且敛物聚财，故汉多将此物用于门饰或其它器物上，寓镇邪禳凶保平安意。戊戌夏四月 李刚田题嵩岳汉三阙拓本。

鋪首銜環圖

刻於嵩嶽太室闕西闕東面

七層畫面神秘古厚此圖為商
周青銅器之常見之紋飾戰國
時稱此獸面為饕餮紋傳說中
之饕餮貪婪且飲物聚財故漢
多將此物用於門飾或其它器
物之寓鎮邪禳凶保平安意

戊戌夏四月
李剛田題嵩嶽漢三闕拓本

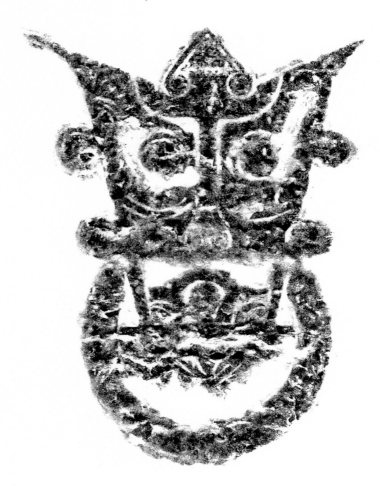

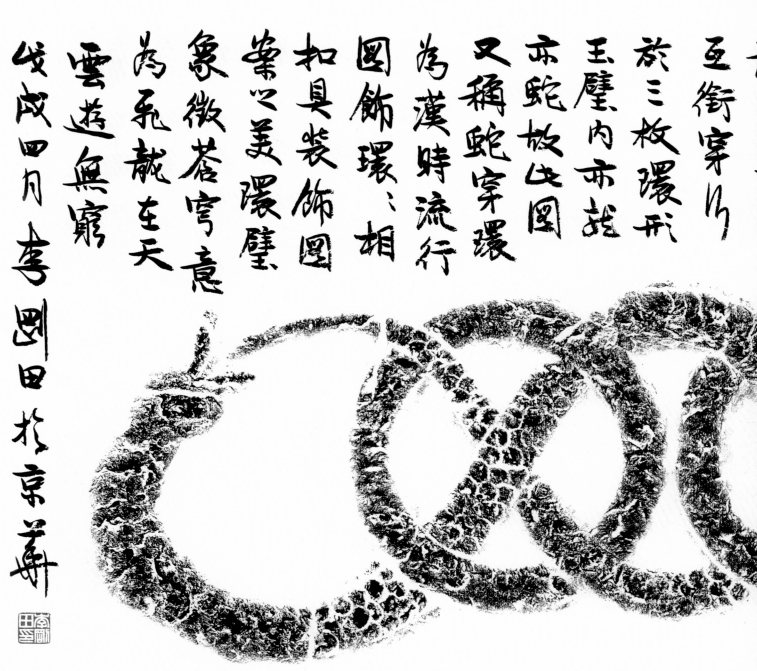

玉衔穿為
於三枚環形
玉璧內亦龍
亦蛇故此圖
又稱蛇穿環
為漢時流行
圖飾環、相
扣具裝飾圖
案以美環璧
象徵蒼穹意
為飛龍在天
雲遊無窮
戊戌四月 李剛田於京華

双龙穿璧图跋

（124cm×66cm　2018 年）

　　刻于嵩岳太室阙东阙南面四层左侧，为浮雕加阴线刻法，为汉三阙及南阳汉画像石常用刻制工艺。图中双龙交叉，首尾互衔，穿行于三枚环形玉璧内，亦龙亦蛇，故此图又称"蛇穿环"，为汉时流行图饰，环环相扣，具装饰图案之美。环璧象征苍穹，意为飞龙在天，云游无穷。戊戌四月 李刚田于京华。

雙龍穿壁圖

刻於嵩嶽
太室闕東
闕南面四層
左側為浮雕
加陰綫刻法
為漢三闕
及南陽漢
畫像石常
用刻製工
藝。

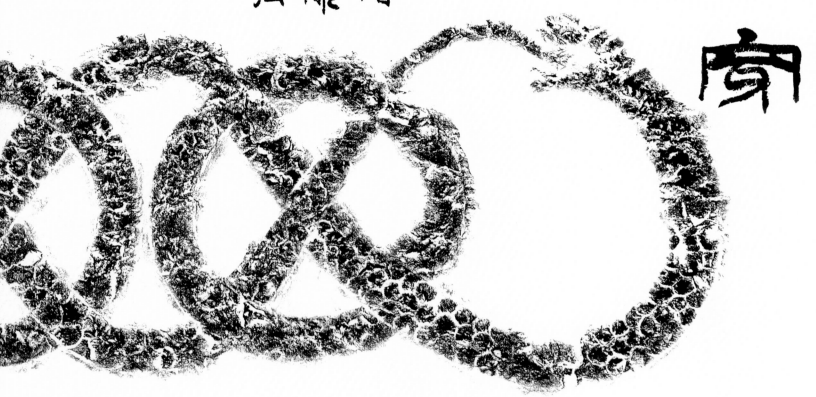

铺首衔环图跋

（106cm×52cm　2018 年）

位于太室阙东阙西面七层，此图西阙东面亦刻两图，相较此图最为清晰无失。铺首衔环兽两周时称黄彝或黄目，战国后谓之饕餮，饕餮性贪得无厌，又善敛财聚物，故多刻于门或其它器物上以尽守卫之职。戊戌夏四月题跋嵩岳汉三阙多品。费时月余 李刚田记。

鋪首銜環圖

位於太室闕東闕西面七層此圖
西闕東面亦刻兩圖相較此圖最
為清晰無失鋪首銜環獸兩周時
稱黃夔或黃目戰國及謂之饕餮
饕餮性貪得無厭又善飲財聚物
故多刻於門或其它器物之以专
守衛之職
戊戌夏四月題跋嵩嶽漢三闕
多品賞眀月餘 李剛田記

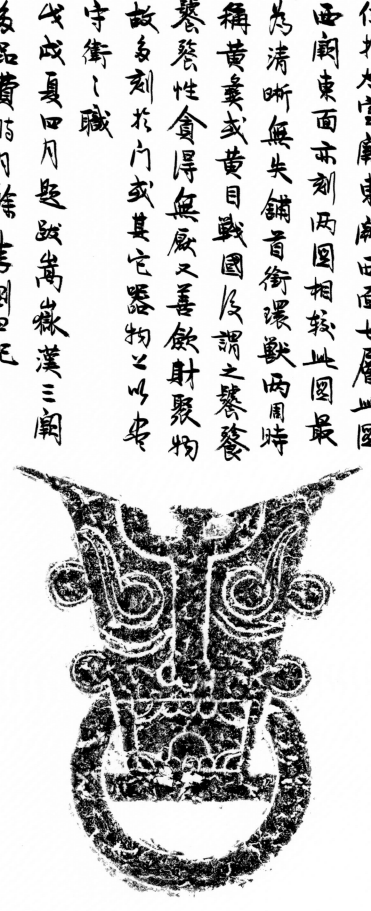

此图刻於嵩嶽太室闕東闕北面五層左側畫面二龍身著鱗甲雙尾相交此圖為漢代交龍旗之象徵為古代諸矦之標誌亦漢代祭祀用旗之証物河南南陽漢畫像石中多有女媧羲和常羲人首尾身交尾之畫面寓意神秘或有子孫繁衍生生不息寓意此圖兩尾相交處與篆書乃至今文字形略似戊戌李剛田

二龙相交图跋

（108cm×54cm　2018 年）

　　此图刻于嵩岳太室阙东阙北面五层左侧，画面二龙身著鳞甲双尾相交。此图为汉代交龙旗之象征，为古代诸侯之标志，亦汉代祭祀用旗之证物。河南南阳汉画像石中多有女娲羲和常羲人首尾身交尾之画面，寓意神秘，或有子孙繁衍生生不息寓意，此图两尾相交处与篆书乃至今文字形略似。戊戌 李刚田。

二龍相交文□

嵩嶽太室闕為太室山廟前神道闕此羊頭畫像刻於東闕南面七層中部浮雕飾以陰綫紋全圖對稱形具裝飾性美羊頭略呈橢圓形陰綫刻畫出鼻眼口羊頭鼓目有神竪耳彎角角以雙綫分節細緻入微漢時羊即祥字寓吉祥祈願戊戌初夏四月李剛田題漢三闕畫像石

羊首圖跋

（112cm×54cm　2018 年）

　　嵩岳太室阙为太室山庙前神道阙，此羊头画像刻于东阙南面七层中部。浮雕饰以阴线纹，全图对称形，具装饰性美，羊头略呈椭圆形，阴线刻画出鼻、眼、口，羊头鼓目有神，竖耳弯角，角以双线分节，细致入微。汉时羊即祥字，寓吉祥祈愿。戊戌初夏四月李刚田题汉三阙画像石。

漢畫像石羊首圖

石刻位于太室阙西阙北面阙铭左侧，图中骏马硕健，昂首扬尾，四蹄腾扬，马上骑一人戴进贤冠，马前一人持械步行先导。此亦为汉时贵族之生活场景。

骑马出行图跋

（85cm×64cm　2018年）

石刻位于太室阙西阙北面阙铭左侧，图中骏马硕健，昂首扬尾，四蹄腾扬，马上骑一人戴进贤冠，马前一人持械步行先导。此亦为汉时贵族之生活场景。戊戌夏四月李刚田于京华。

騎馬出山行圖

石刻位於太室
闕西闕北面闕
銘左側圖中駿
馬碩健昂首
揚尾四蹄騰
揚馬之騎人
戴進賢冠馬
前二人持械
步乃先導此
亦為漢時貴
族之生活場
景
戊戌夏四月
李剛田於
京華

嵩嶽啟母闕亦刻有類似題材畫像一九七八年於河南臨汝出土六千年前新石器時代彩繪陶缸之就有鶴鳥銜魚圖鶴諧音歡魚諧音餘其中或暗喻歡樂吉祥吉慶有餘之意戊戌夏四月李剛田於京華

双鹤啄鱼图跋

（110cm×55cm　2018 年）

　　刻于嵩岳太室阙西阙北面四层右侧，画面中部横置一条鲤鱼，左右各刻一只长喙高足翘尾之鹤鸟，二鹤鸟亭亭玉立，形态互异，生动传神，嵩岳启母阙亦刻有类似题材画像。1978 年于河南临汝出土六千年前新石器时代彩绘陶缸上就有鹤鸟衔鱼图。鹤谐音欢，鱼谐音余，其中或暗喻欢乐吉祥吉庆有余之意。戊戌夏四月李刚田于京华。

雙闕呀爽肎

刻於嵩
嶽太室
闕西闕北
面四層右側
壺面中部橫
置一條鯉魚
左右各刻一
隻長喙高足
翹尾之鵠名
二鵠鳥亭、
八生名華一

此鬭雞圖刻於嵩嶽太室闕畫面二
雄雞高足垂尾引頸作搏鬭狀刻
鑿粗獷道造型洗煉生動
漢三闕中有多處鬭雞圖刻石從中
可見漢時鬭雞為娛樂已形成風
氣鬭雞圖充滿生命活力或寓存古
人對競爭精神之頌揚
戊戌夏四月李剛田於京華

斗鸡图跋

（110cm×54cm　2018 年）

　　此斗鸡图刻于嵩岳太室阙，画面二雄鸡高足垂尾，引颈作搏斗状，刻凿粗犷，造型洗炼生动。汉三阙中有多处斗鸡图刻石，从中可见汉时斗鸡为娱乐已形成风气。斗鸡图充满生命活力，或寓存古人对竞争精神之颂扬。戊戌夏四月李刚田于京华。

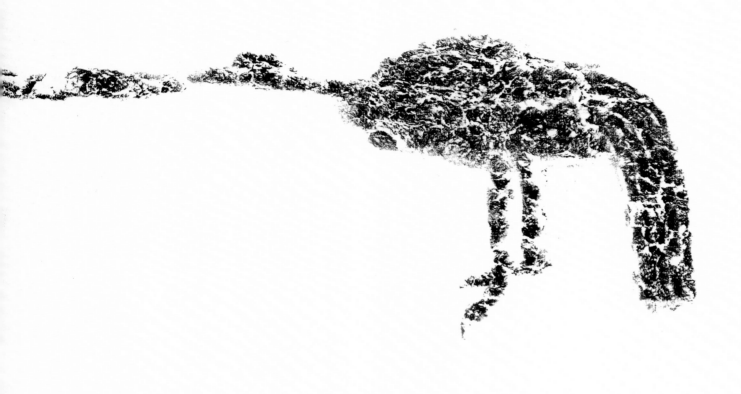

猫頭鷹鳴叫為不祥之兆 戊戌夏四月李剛田記於玉泉精舍

树木扑鸮图跋

（106cm×54cm　2018 年）

　　刻于嵩岳太室阙东阙北面四层左侧，阳刻浮雕辅以阴线刻画细节，图居中为长青树，形似桃形，对称具装饰之美，右侧为鸱鸮，昂首拖尾前望，面部阴线刻画传神，左侧为一人头戴平帻作奔跑状，体态轻灵，似在追逐鸱鸮，鸱鸮即猫头鹰，为夜间觅食之猛禽，传说猫头鹰号叫为不祥之兆。戊戌夏四月李刚田记于玉泉精舍。

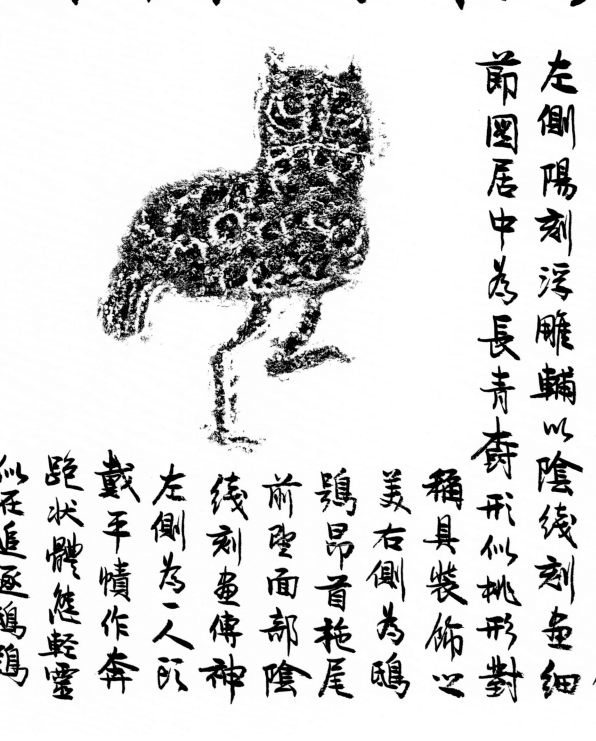

奇木樸鴟圖

刻於嵩嶽太室廟東闕北面四層
左側陽刻浮雕輔以陰綫刻並細
節圖居中為長青奇形似桃形對
稱具裝飾之
美右側為鴟
鴟昂首拖尾
前聖面部陰
綫刻並傳神
左側為二人所
戴平幘作奔
跪狀體悠輕靈
似在追逐鴟鴟
鴟鴟即貓
即鷹為夜

龙体身被鳞甲昂首张口首尾呼应此龙

形与其它刻石或瓦当之之就龙形有别为依蛇

身与四蹄野兽之形糅合一体想像而来龙

本无其物故就龙形千千姿百态

将四灵视为神是汉人认识深信与天地万物

阴阳五德息息相通四灵代表四方具有辟邪

禳灾祈福承喜之功戊戌 李刚田

图刻於东阙北面六层左侧

此为其中苍龙

武四灵神图

朱雀白虎玄

分别刻弓苍龙

东阙不同方位

苍龙回首图跋

（108cm×54cm　2018 年）

　　嵩岳太室阙东阙不同方位分别刻有苍龙、朱雀、白虎、玄武四灵神图，此为其中苍龙图，刻于东阙北面六层左侧。龙体身被 鳞甲，昂首张口，首尾呼应，此龙形与其它刻石或瓦当上之龙形有别，为依蛇身与四蹄野兽之形糅合一体想像而成，龙本无其物，故龙形可千姿百态。将四灵视为神是汉人认识，深信与天地万物阴阳五德息息相通，四灵代表四方，具有辟邪禳灾、祈福承喜之功。戊戌 李刚田。

蒼龍囬首圖

奔虎图跋

（106cm×52cm　2018 年）

　　嵩岳太室阙东阙不同方位分别刻有苍龙、朱雀、白虎、玄武四灵图，分别象征四方及阴阳五行说中之东方木、南方火、西方金、北方水。此奔虎图刻于东阙北面，刻凿粗犷，形态生动，昂首扬尾，奋蹄奔走，虎形夸张头尾及四蹄，而躯身缩瘦，刻画出猛虎之凶猛矫健神态。四灵图形古人深信有镇邪禳灾之神力。戊戌李刚田。

漢畫像石奔虎圖

嵩嶽太室闕東關不同方位分別刻有
蒼龍朱雀白虎玄武四靈圖分別象徵
四方及陰陽五行 說中之東方木南方
大西方金北方水此奔虎圖刻於東闕
北面刻鑿粗獷形態生動昂首揚尾奮
驕奔走虎形誇張於尾及四驍而軀身
縮瘦刻畫出猛虎凶猛矯健神態四靈
圖形古人深信有鎮邪禳災之神力

戊戌夏剛田

大之象也即鳳皇其形集百鳥之形而升華傳說鳳皇非梧桐不棲非竹實不食能自謌自舞人見之則天下太平

戊戌夏四月

李剛田於京華玉泉精舍

朱雀起舞图跋

（110cm×54cm 2018年）

　　刻于嵩岳太室阙东阙南面五层中部，图中朱雀长喙高足，挺胸蹈步，振翅起舞，首尾六根长羽御风而动，极为生动传神。朱雀为四灵神之一，为南方之神，乃火之象，也即凤凰。其形集百鸟之形而升华。传说凤凰非梧桐不栖，非竹实不食，能自歌自舞，人见之则天下太平。戊戌夏四月 李刚田于京华玉泉精舍。

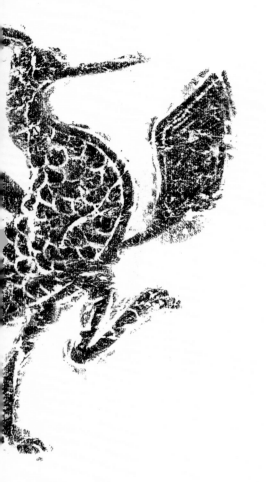

朱雀起舞图

刻於嵩嶽太室廟東闕南面五層中
部圖中朱雀長喙高足挺身踮步振
翅起舞首尾六根長羽沐風而動栩
為生動傳神
朱雀為四靈神之一為南方之神乃

画面简约中见丰富吴显先民天马

行空之想象力曹操诗神龟虽寿

腾蛇乘雾句见古人以龟蛇为灵物

戊戌夏 李刚田

动静相映使

灵中之玄武

龟形之团

聚厚重

前蛇后

尾之婉

畅流动

龟蛇合体图跋

（105cm×54cm 2018年）

嵩岳太室阙东阙不同方位分别刻有苍龙、朱雀、白虎、玄武四灵图像，分别象征阴阳五行说中东方木、南方火、西方金、北方水。此刻位于太室阙东阙北面六层右侧，刻龟蛇合体形象，即四灵中之玄武。龟形之团聚厚重，前蛇后尾之婉畅流动，动静相映，使画面简约中见丰富，足显先民天马行空之想象力。曹操诗"神龟虽寿……腾蛇乘雾"句，见古人以龟蛇为灵物。戊戌夏 李刚田。

李刚田中原画像石题跋两种

靈中合體貌

別刻弓蒼龍朱雀白虎玄武四靈

嵩嶽太室闕東闕不同方位分

圖像分別象徵

陰陽五行說

中東方木南方

太西方金北方水

此刻位於太室

闕東闕北面六

層右側刻龜蛇

少室阙篇

题名位于少室阙西阙北面中部，篆书"少室神道之阙"六字题名两侧为圆点纹图案装饰，书体为秦小篆结构，势态方化、隶化，为汉代篆书典型戊戌李刚田

少室阙题名跋

（53cm×102cm　2018年）

李刚田中原画像石题跋两种

题名位于少室阙西阙北面中部，篆书"少室神道之阙"六字题名，两侧为圆点纹图案装饰，书体为秦小篆结构，势态方化、隶化，为汉代篆书典型。戊戌 李刚田。

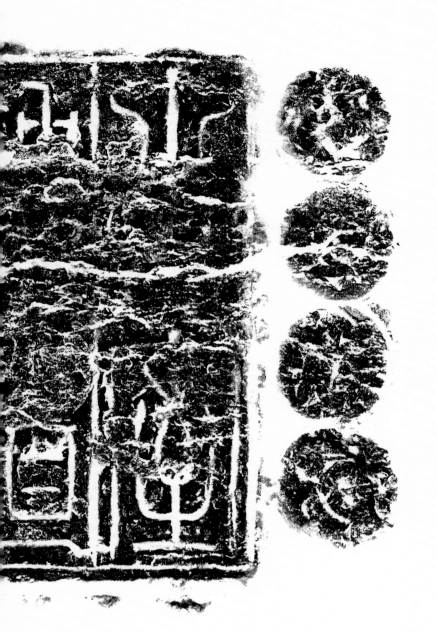

少室神道山闕

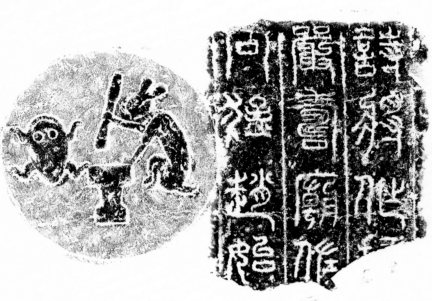

少室阙铭跋

（212cm×64cm　2018 年）

　　嵩岳少室阙阙铭位于西阙南面二层与三层，铭文原五十五行，每行四字，行间以阴刻竖线界格，惜前半大都漫漶，后十九行题名尚完整。铭文中年代虽已残失，但专家据残存题名考证，当与启母阙同时建于东汉安帝延光 2 年，即公元 123 年。铭文刻于粗糙石面上，历近两千年风损雨蚀，虽字口不甚清晰，而汉篆典型犹在。清人王澍评："石甚粗劣，篆文亦未尽善，然刻虽未工，而字殊朴茂，商彝周鼎，清庙明堂，可以寻常耳目间琱巧之物同日语乎。"此铭与嵩岳太室阙铭、开母庙阙铭合称嵩岳汉三阙。戊戌 刚田记。

月宫捣药图跋

　　此月宫捣药图。启母阙中亦有同类内容画像，画面一轮圆月中一兔人站立，持杵捣药，前刻一蟾蜍。汉人认为月中蟾蜍即嫦娥所化，因偷服西王母长生仙药而奔月。灵宪云："月者，阴精而成兽，像兔蛤焉。"此类神话传说，汉人深信也。戊戌夏四月 李刚田于京华 。

少室闕銘

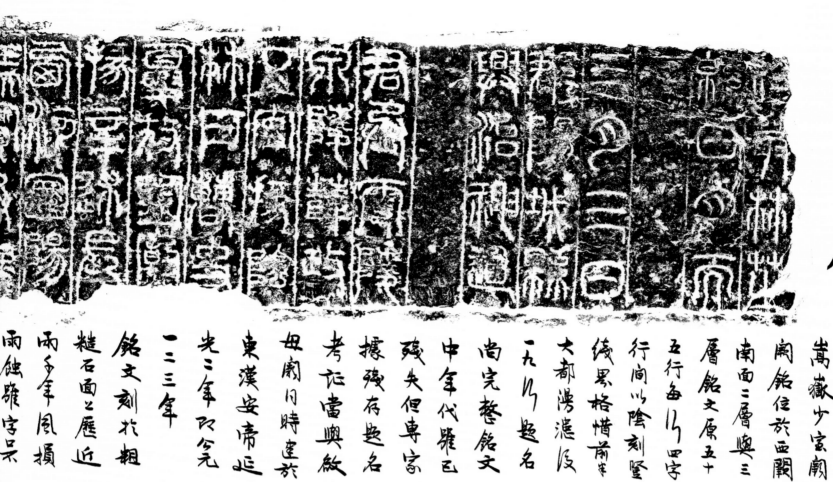

嵩嶽少室闕，闕銘位於西闕闕銘位於西闕南面三層與三層，南面三層與三層銘文原五十五行，每行四字，行間以陰刻豎線界格，惜前半大都漫漶及一九五六題名。由完整銘文中年代難已殘失，但專家據殘存題名考訂當興啟毋闕同時建於東漢安帝延光二年，即公元一二三年。銘文刻於粗糙石面之歷近兩千年風損，雨蝕雖字跡光二年即公元

苍龙回首图跋

（72cm×86cm　2018 年）

　　刻于嵩岳少室阙东阙东面七层，太室阙亦有多处以龙为题材之画像。嵩岳汉三阙中之龙形更近兽之形状，是蟒蛇于四蹄野兽之结合。龙本为想象中之神物，并无定式，凡能造出虎啸龙吟气势者，便是真龙。此龙曲身回首，奋蹄扬尾，极具势态之美，虽非典型之龙形，而龙气十足。戊戌夏　李刚田。

蒼龍回首圖

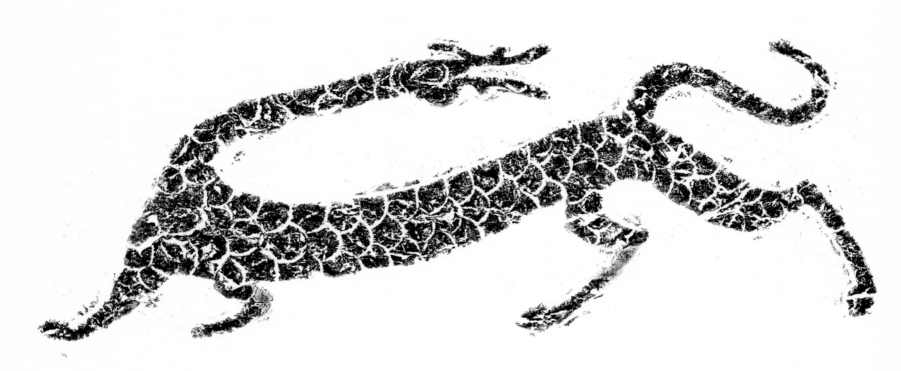

刻於嵩嶽少室闕東
闕東面七層太室亦有
多處以龍為題材之魚
像嵩嶽漢三闕中之龍
形更近戰之形狀是蟒
蛇與四足野獸之結合
就本為想象中之神
物年無定式凡塑造
出需備於冷氣勢者
便是真龍此龍曲身回
弖奮蹄揚尾極多
勢態之美雖列典型之
就形而龍氣十足
戊戌夏專劉田

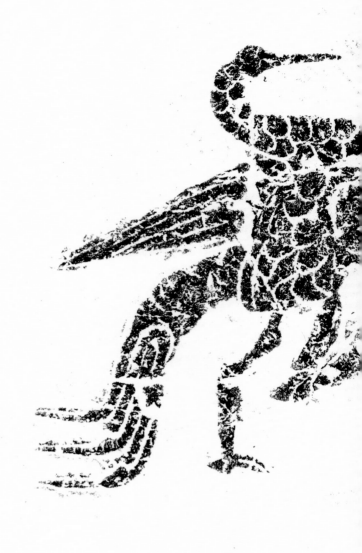

後爲喙相對當為比翼鳥比翼
鳥為傳說中之鳥又名鶼鶼或蠻
此鳥僅一目一翼雌雄須并翼而飛
常喻夫妻恩愛或形影不離之摯
友此鳥山海經中有載 戊戌四月 李剛田

比翼双鸟图跋

（103cm×53cm　2018 年）

　　刻于嵩岳少室阙西阙北面八层，左侧画面二鸟，高足长尾，长颈尖嘴并体
而立，各有一翼置身躯后，双喙相对，当为比翼鸟。比翼鸟为传说中之鸟，又
名鶼鶼或蛮蛮，此鸟仅一目一翼，雌雄需并翼而飞，常喻夫妻恩爱或形影不离
之挚友。此鸟《山海经》中有载。戊戌四月 李刚田。

比翼雙鳥圖

刻於嵩嶽少室西闕西闕北面八層左側畫面二鳥高足長尾長頸尖嘴羊體而立各有一翼置身軀

猛犬逐兔图跋

（103cm×51cm　2018年）

　　刻于嵩岳少室阙东阙东面三层，画面一猛犬戴项圈张口竖尾，狂奔逐兔，前有一兔张惶落魄，后蹄腾扬，亡命逃窜，画面生动夺人，充满生命活力。猛犬上部有隶书题字："比丘了亮同观阙下。"为后人题名。戊戌夏四月李刚田于京华玉泉精舍。

猛犬逐兔圖

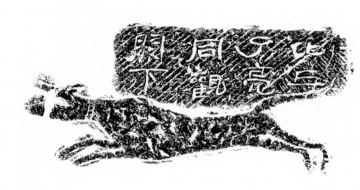

刻於嵩嶽少室

闕東闕東面三層

畫面一猛犬載項

圈張口豎尾狂

奔逐兔前有一

兔張惶爲晚後

驕騰揚以命逃

寬畫面生動奪

人充滿生命活

力猛犬上部弓

韘去題字比丘

了亮同觀闕六

為後人題名

戊戌夏四月

李剛田於京

華玉泉精舍

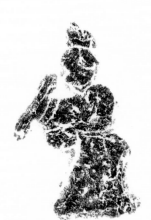

揚臂蹴躍
蹴鞠右二人
著長衣束
帶坐榻之
擊鼓助陣
左一人戴幘
著長衣束
帶拱手盤
坐而觀
此畫記錄
近兩千年
前足球運
動之源頭
刻石與文獻
互証向後
人呈現歷史
本真
戊戌夏四月
李剛田居
京華玉泉
精舍

蹴鞠图·进谒图跋

（210cm×56cm　2018年）

　　刻于少室阙东阙南面五层左侧，是嵩岳汉三阙中保存较完好之长幅。左为进谒图，四人皆著长衣，戴进贤冠，左一人面右作拱手迎宾状，右三人面左，执牍作拜谒状。右图为两组蹴鞠图，中部一人挽双髻扬臂跃起蹴鞠，左右各二人著长衣盘坐而观。此拓左观者只拓出一人，不知缘何，右部一人扬臂蹴跃蹴鞠，右一人著长衣束带坐榻上击鼓助阵，左一人戴帻著长衣束带拱手盘坐而观。此图记录近两千年前足球运动之源头，刻石与文献互证，向后人呈现历史本真。
戊戌夏四月　李刚田居京华玉泉精舍。

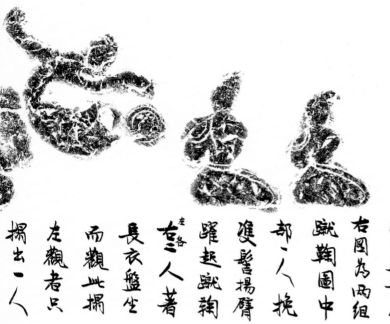

蹴鞠图

刻於少室闕
東闕南面五
層左側是嵩
嶽漢三闕中
保存載完好
之長幅左為
進謁畫四人
皆著長衣戴
進賢冠左一
人面右作揖
手迎賓狀右
三人面左執
牘作拜謁狀
右圖為兩組
蹴鞠圖中
部二人挽
雙髻揚臂
躍起蹴鞠
左右各一
長衣盤坐
而觀此蹴
左觀者只
掮出一人

画像位于嵩岳少室阙东阙西面三层，二鹳鸟各衔一尾小鱼、饲哺幼鹳。左右构图对称，形态流动中见厚重，具浓重之生活气息。戊戌夏玉泉精舍 李刚田。

鹳鸟哺雏图跋

（50cm×80cm　2018 年）

鶴鳥哺雛圖

画像位於嵩山嶽少室闕東闕西面三層二鶴
鳥各銜一尾小魚飼哺幼鵲左右楠圖對稱形
態流動中具厚重具濃重之生活氣息戊
夏玉泉精舍李剛田

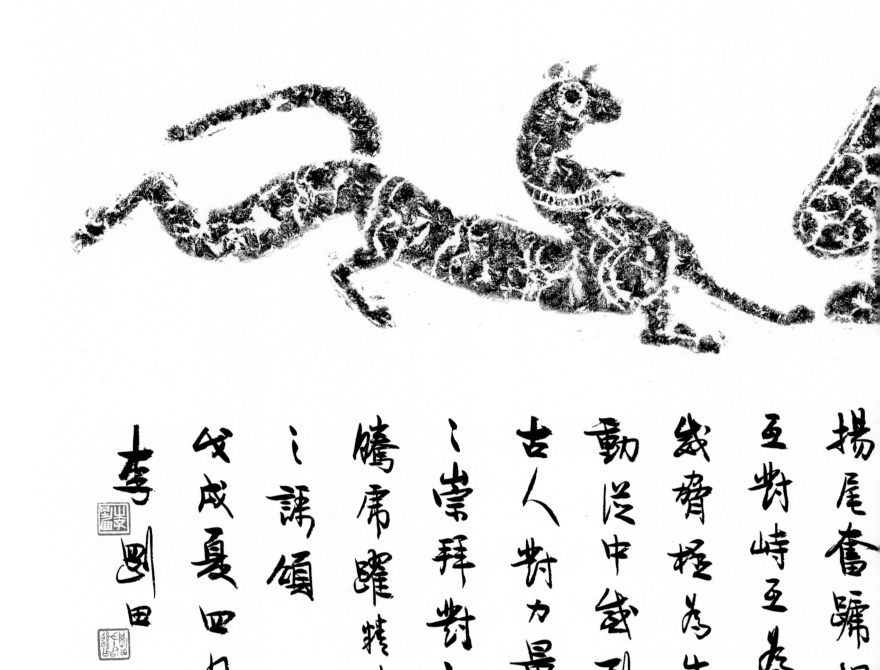

揚尾奮蹄相
互對峙互為
威脅極為生
動從中感到
古人對力量
之崇拜對龍
騰虎躍精神
之謳頌
戊戌夏四月　李剛田

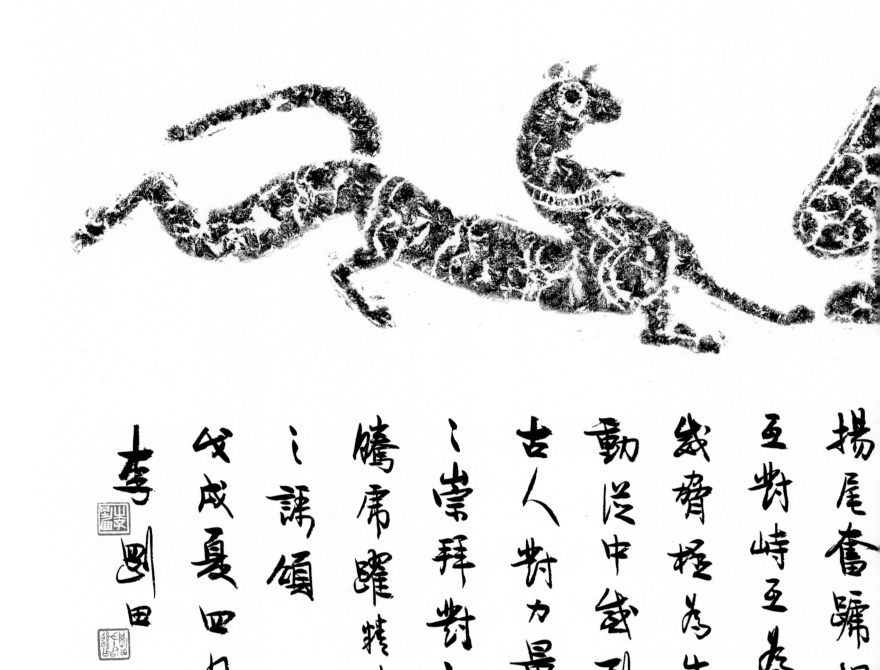

龙虎相峙图跋

（54cm×110cm　2018年）

刻于嵩岳少室阙西阙北面三层，右侧东阙南面亦有题材相同之画像石刻。
画面左虎右龙，中间一株长青树，树形如桃，具装饰符号效果，龙虎皆张口扬
尾奋蹄，相互对峙，互为威胁，极为生动。从中感到古人对力量之崇拜，对龙
腾虎跃精神之歌颂。戊戌夏四月　李刚田　。

龍馬相寺崎圖

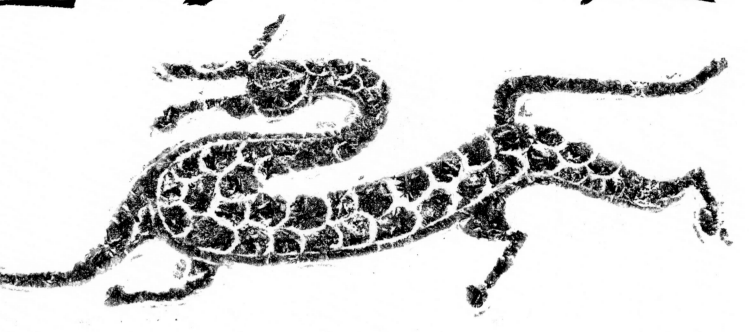

刻於嵩嶽少
室闕西闕北面
三層右側東闕
南面亦弓題材
相同之畫像石
刻畫面左帚
右龍中間一
株長青拗之
形如桃具裝
飾符蟲交果

羽人鸱鸮奔兔图跋

（110cm×88cm　2018 年）

刻于少室阙东阙南面三层右侧，画面中间为鸱鸮昂首垂尾而立，左刻跳跃奔跑之兔、右刻著长衣插双翼之羽人。秦汉时黄老之术盛行，贵族多崇信方士，幻想长生不老、羽翼而升仙。王充《论衡·道虚篇》："为道学仙之人，能先生数寸之羽毛、从地自奋升楼台之陛、乃可谓升天。"此道家升仙术之写照，古代墓葬壁画及砖石刻画中多有羽人形象，当为时风存真。

鸱鸮即猫头鹰，或曰枭鸟，为夜间觅食之猛禽。古人视鸱鸮为梦神，或黑夜之主宰，乃不详之恶鸟，为吉祥凤凰之反面对比。戊戌夏四月玉泉精舍李刚田记。

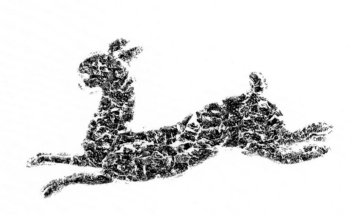

羽人鳾鷄奔兔圖

刻於少室闕東闕南面
三層右側畫面中間為鳾
鷄昂首垂尾而立左刻跳
躍奔跑之兔右刻著長衣
揷進翼之羽人
秦漢時黃老之術盛行
貴族多崇信方士幻想
長生不老羽翼而升仙
王充論衡道虛篇為道
學仙之人純先生數寸
之羽毛漫地自奮升樓
臺之陞乃可謂升天此
道家升僊術以寫照古
代墓葬壁畫及軾石刻
畫中多有羽人形象當
為時尚固存真
鷗鷃以貓似鷹或曰梟
鳥為薆間覓食之猛禽
古人視鷗鷃為夢神
或黑夜之主宰乃不祥
之惡鳥為吉祥鳳凰之
反面對比
戊戌夏四月玉泉精舍
李剛田記

石刻位於少室闕東闕北面七層
畫面二人騎馬疾馳造型生動
神采飛揚原石刻二馬後有一
人捐棨戟隨行未能搨入此
圖中戊戌四月李剛田

双骑出行图跋

（42cm×108cm 2018 年）

石刻位于少室阙东阙北面七层，画面二人骑马疾驰，造型生动，神采飞扬。

原石刻二马后有一人捐棨戟随行，未能拓入此图中。戊戌四月 李刚田。

雙騎出行圖

交龙穿璧图

（55cm×107cm　2018 年）

李刚田中原画像石题跋两种

刻于嵩岳少室阙东阙南面，少室阙东阙亦刻有此题材画像。画面双龙体交叉缠绕，穿行于三枚玉璧之中，又名蛇穿环，环璧象征苍穹，寓意神龙在天，云际漫游。戊戌夏四月　李刚田于京华。

群窣龍交

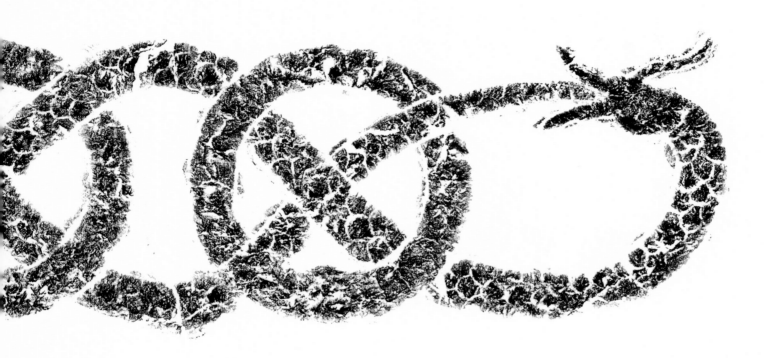

刻於萬嶽
少室廟東
闕南面太
室闕東闕
亦刻呈此
題材畫像
畫面義龍
體交又纒
練窣
共三文玉襄

踞坐人物图跋

（54cm×103cm　2018 年）

刻于嵩岳少室阙东阙东面五层，画面二人相对踞坐，似为交谈，均戴冠著
长衣束腰。当为汉时正装，形态朴厚，气息儒雅。戊戌　李刚田。

踞坐人物圖

刻於嵩嶽少室闕東闕東面五層

畫面二人相對踞坐似為支族均戴

冠著長衣束腰畫為漢時正裝形

態樸厚氣息儒雅戊戌李剛田

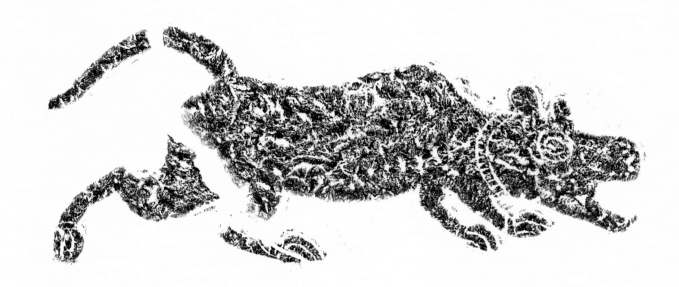

力

閗鷄起於春

秋盛於兩漢

漢书食貨志

世家子弟富

人或鬭鷄走

狗馬弋猟博

戲乱齊民西

漢時有以鬭

鷄為業者謂

鬭鷄翁

戊戌 李剛田

猛虎斗鸡图跋

（54cm×130cm　2018 年）

　　刻于嵩岳少室阙东阙北面六层，右侧画面二雄鸡引颈怒目峙立欲斗，左侧一猛虎张口扬尾欲吃二鸡。画面生动，气氛紧张，形象动人，充分表现自然万类在物竞天择中的生命活力。

　　斗鸡起于春秋盛于两汉，《汉书·食货志》："世家子弟富人或斗鸡走狗，马弋猎博，戏乱齐民。"西汉时有以斗鸡为业者，为"斗鸡翁"。戊戌　李刚田。

刻石嵩嶽

現自然美題
人充份表
緊張形象動
面生動氣氛
吶吃二雞鬥
帝張口揚尾
鬥左側一猛
怒目峙立欲
雄雞引頸
右側畫面二
闕北面六層
少室闕東

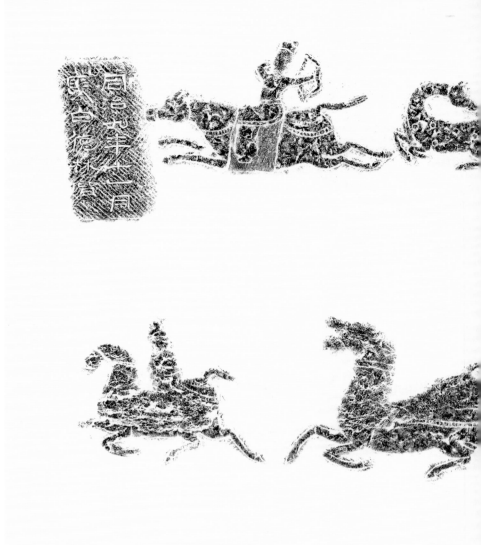

驯象图跋

（135cm×215cm　2018 年）

刻于嵩岳少室阙东阙北面，一赤膊象奴左手牵马，右手持钩杆，伸向大象，此类驯象图启母阙刻有三方。象奴执驯象用带钩长杆，谓之钩，乃驯象专用工具。中原无大象，象皆经西域而来。此驯象图可证汉时对外交流之频繁。

射鹿图跋

画面二猎者一前一后骑马追射一鹿，前马四蹄腾空，近于平行，骑者回首发矢正中鹿颈，后者引弓欲发。画面气氛紧张夺人，此类狩猎图常见于汉画像砖石之中，为贵族围猎之场景。左侧延至下层右侧，为清同治九年十一月白德林、孟江等人题名。

车马出行图跋

中部刻一车驾轺车，轺车华盖下二人，前为驭手，后者戴进贤冠，端坐舆中，车前后各有一骑者护行，此汉时贵族出行图。戊戌四月　李刚田记。

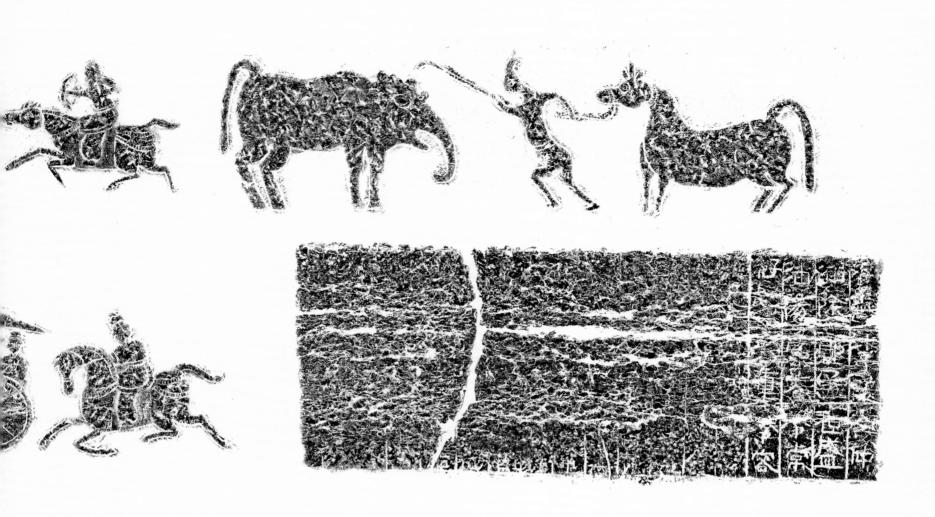

馴象圖

刻於嵩嶽少室闕
東闕北面一赤膊象
奴左手牽馬右手持
鉤竿伸向火象此類
馴象畜獸母闕刻有三
方象奴執馴象用帶
鉤長桿謂之鉤乃馴象
專用工具中原無火象
象皆經由西域而來此馴
象圖可証漢時對外
交流之頻繁

躰鹿圖

畫面三獵者一前一反
騎馬追躰一鹿前馬四
驪驕宝近於平以
騎者四首發矢正中
鹿頭反者引弓於
蒙空面氣氛緊張奪
人此類狩獵圖常見
於漢畫像甎石之中
為賞其圖最之場景

双凤起舞图跋

（75cm×101cm　2018 年）

　　石刻位于嵩岳少室阙东阙北面八层，画面二凤凰昂首翘尾，翩然欲舞。凤凰其形集百鸟之风采而升华，传说凤凰非梧桐不栖，非竹实不食，能自歌自舞，人见之则天下太平。此画像寓存汉人对升平和乐之祈祝。戊戌夏四月 李刚田于京华。

李刚田中原画像石题跋两种

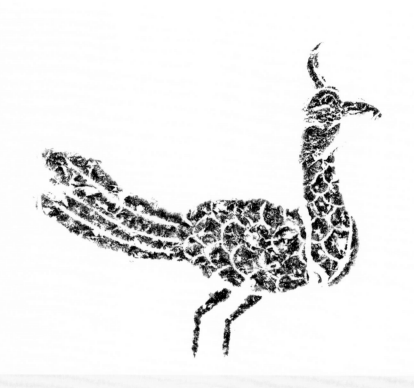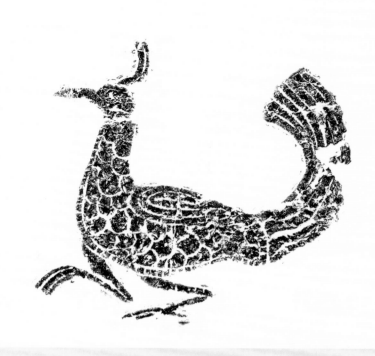

雙鳳起舞

石刻佳於嵩嶽少
室闕東闕北面八層
畫面二鳳皇昂首
翹尾翩然起舞
鳳皇毛形集百鳥
之風采而升華
傳說鳳皇作梧桐
不栖非竹實不食
能自謌自舞人
見之則天下太平
此造像宗存漢人
對昇平和樂之
祈祝
戊戌夏四月
李剛田於京華

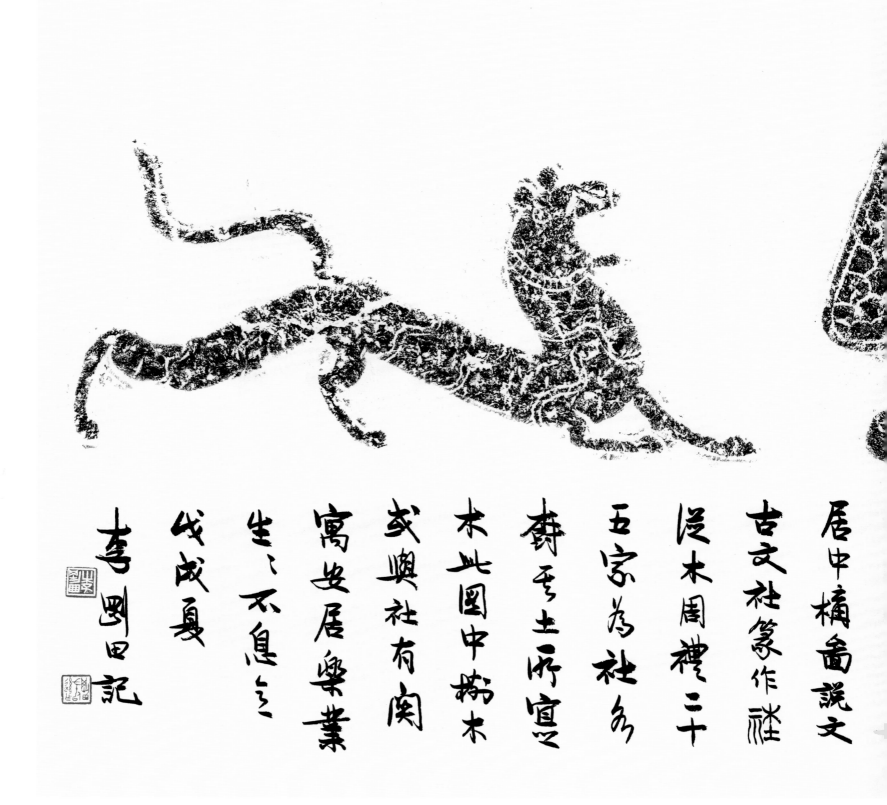

居中楠畾說文
古文社篆作祂
泛木周禮二十
五家為社各
尌禾土所宜
木此圖中楹木
或與社有関
寓安居樂業
生生不息之
戊戌夏
李剛田記

龙虎对峙图跋

（54cm×120cm　2018 年）

　　刻于少室阙东阙南面六层，左侧西阙亦见此图。画面中刻长青树，左虎右龙，两兽相峙，昂首扬尾，凶猛威武，或寓去邪禳灾之祈愿。

　　汉画像石刻及战国瓦当中多见以树木之形居中构图，《说文》古文"社"篆作"祂"，从木，周礼二十五家为"社"，各树其土，所宜之木，此图中树木或与社有关，寓安居乐业，生生不息意。戊戌夏　李刚田记。

龙帝对峙图

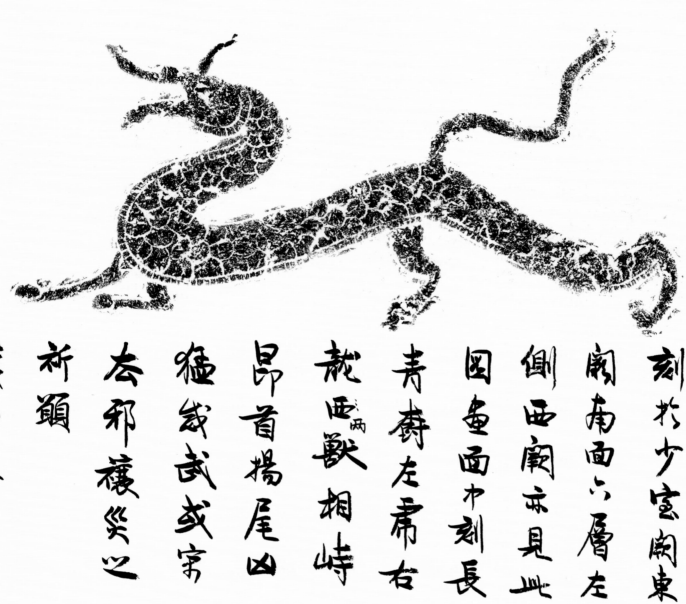

刻於少室闕東
闕南面六層左
側西闕亦見此
圖畫面中刻長
青壽左帝右
龙西戳相峙
昂首揚尾凶
猛或武或宇
去邪禳災之
祈顕
漢畫像石刻及
戰國瓦當中多

马戏图跋

（54cm×92cm　2018 年）

刻于嵩岳少室阙东阙南面六层右侧，画面二骏马腾空奔驰，前马鞍上一人倒立弯腿，以求平衡，后马上一女伎挥舞长袖，摇曳身姿，画面生动，读此图如临其境闻马蹄声。此刻为嵩岳汉三阙中之佼佼者。戊戌 李刚田。

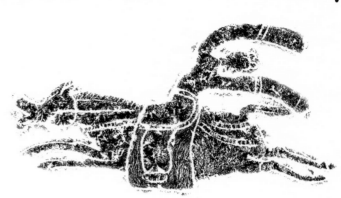

馬戲圖

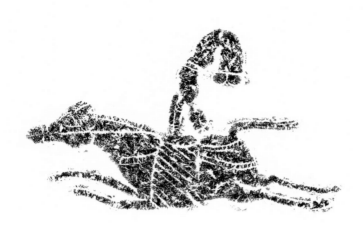

刻於嵩嶽少
室南闕東闕南
面六層右側
畫面三駿馬
騰空奔馳前
馬鞍之一人
側身彎腰以
求平衡後
馬之二女伎揮
舞長袖搖曳
身姿畫面生
動遺此圖以
昣吾境夕
馬驕馨此刻
為嵩嶽漢三
闕中之佼佼者
戊戌李剛田

70

铺首衔环鹳鸟啄鱼图跋

（101cm×88cm　2018 年）

　　刻于嵩岳少室阙东阙南面三层左侧，画面中刻铺首衔环，左右各刻一鹳鸟立于鱼身，以长喙啄之。铺首衔环之兽，两周称黄彝或黄目，战国时谓之饕餮，此物性贪得无厌，又能敛财聚物，故多刻于门或器物上，以尽守卫之职。鹳鸟衔鱼图最早见于新石器时代彩陶上。嵩岳汉三阙画像石中多处有此题材，或寓欢喜安乐吉庆有余之祈愿。戊戌 李刚田。

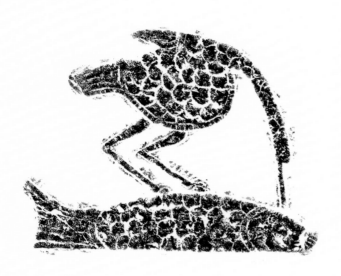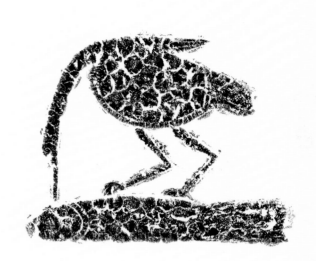

圖魚啄鳥鶴環銜首舖

刻於嵩嶽少室闕東
闕南面三層左側畫面
中刻舖首銜環左右
各刻一鶴鳥立於魚身
以長喙啄之

舖首銜環以獸兩周稱
黃彝或黃目戰國時
謂之饕餮此物性貪
得無厭又能飲財聚物
故多刻於門或器物上
以作守衛之職

鶴鳥銜魚圖最早見
於新石器時代彩陶上
嵩嶽漢三闕畫像石
中多處有此題材或
寓歡喜安樂吉慶之
意之祈願

戊戌春劉田

启母阙篇

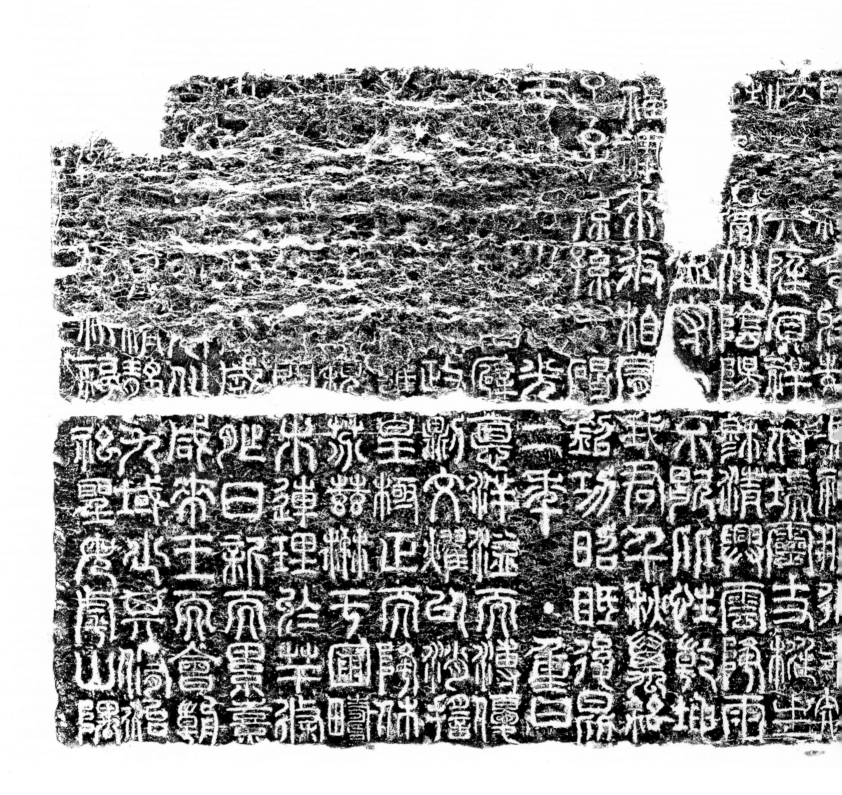

开母阙铭文跋

（110cm×213cm　2018年）

　　位于嵩岳启母阙西阙，北面铭文刻于东汉延光二年，即公元123年。石刻上部残损较甚，下部较好，文辞前为题名，后为四言颂辞与仿《楚辞》体裁之赋。铭文前部记录鲧与禹征服洪灾历史，后部分歌颂汉朝圣德广布天下，建庙祭祀神明，上天灵应，风调雨顺，护佑苍生。

　　铭文书体为典型汉篆，与少室阙铭风格相同。潘锺瑞评其书其笔势圆满，顿折具可，推寻足为学者之楷法。康有为以"茂密浑劲"四字评之。开母庙即启母庙，因避汉景帝刘启讳而更名开，现已无存。戊戌四月　李刚田。

開母廟闕銘

位於嵩嶽啟母闕西闕北面銘文刻於東
漢延光二年即公元一二三年石刻之部殘損
較甚二部載好文辭前為題名後為四言
頌辭興仿楚辭體裁之賦銘文前部記錄
鯀興禹在眽洪災歷史後部分謳頌漢能壁
德廣佈天六建廟祭祀神祇之天靈應風調
雨順護佑蒼生

銘文古體為典型漢篆興少室闕銘風
格相同潘鍾瑞評云古其篆勢圓滿頑扗
其子推尋足為學者之楷法康弖為以
茂密渾動四字評之闕母康民啟母廟固逆
漢景帝别啟諱而更名開現已無存

戈戌四月 李剛田

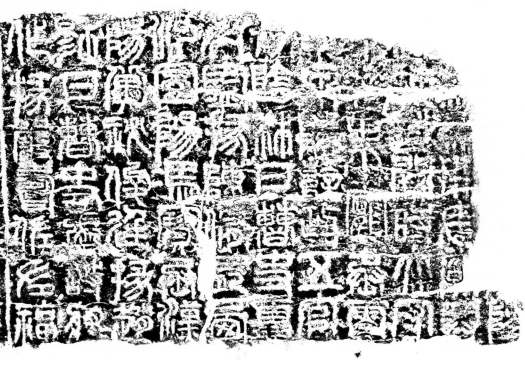

月兔捣药图及开母阙铭文局部跋

（92cm×103cm　2018 年）

刻于嵩岳启母阙西阙东面二层三层，画面为一轮圆月，月中立一兔人持杵捣药，少室阙西阙亦有此题材。画像表现后羿妻子嫦娥偷服西王母长生药而奔月之传说。另有铭文局部两行，上为二层两行"神灵享而饴格，于胥乐而罔极"。下为三层两行"釐我后以万祺，永历载而保之"。戊戌 李刚田。

月兔搗藥圖及開母廟闕銘文局部

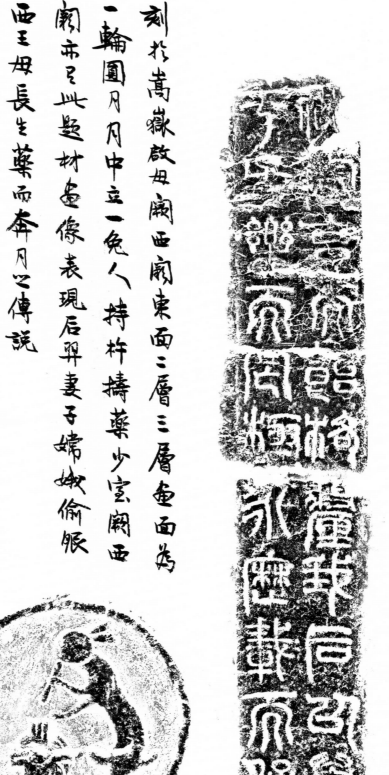

刻於嵩嶽啟母闕西闕東面三層壺面為一輪圓月月中立一兔人持杵搗藥少室闕西闕亦呈此題材畫像表現后羿妻子嫦娥偷服西王母長生藥而奔月之傳說

另有銘文局部兩行之為三層兩行神靈享而饒格于骨樂而用穆以為三層兩行聲我后以萬祺永歷我而保之 戊戌李剛田

夏习俗大禹治水三过家门而不入之精
神被千秋后世所颂扬
戊戌夏四月 李刚田于京华

缘此而得名
阙旁不远有
巨石亦名启母
石洼中窥
见夏民族先
祖崇拜及祭
祀生殖神

夏禹化熊图跋

（52cm×107cm 2018年）

　　刻于嵩岳启母阙西阙北面六层左侧，画面居中一手足不分之人形动物，通
体用旋转状弧形线，似描写夏禹化熊，左右二人均著长衣，戴进贤冠，表情惊
诧，画面一片混沌，极具神秘感。《淮南子》中记载夏禹化熊启母化石之传说，
启母庙及启母阙缘此而得名，阙旁不远有巨石，亦名启母石，从中窥见夏民族
先祖崇拜及祭祀生殖神之习俗，大禹治水三过家门而不入之精神被千秋后世所
颂扬。戊戌夏四月 李刚田于京华。

羽化龍骨

刻於嵩嶽啟母闕西闕北面二層左側

畫面居中一手足不分之人物形動物通

懶用旋轉狀弧形线似描寫夏禹化熊態

左右三人均著長衣戴進賢冠表情

驚咣垂面一片渾沌極具神秘感

淮南子中記

載夏禹化

熊啟母化石

又專說故母

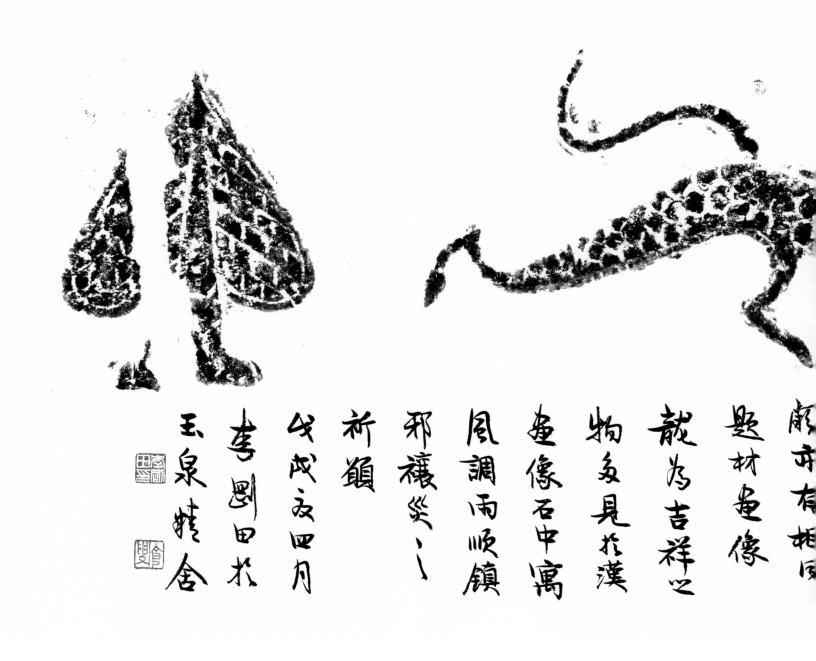

龍卉有排同

題材畫像

龍為吉祥之

物多見於漢

畫像石中寓

風調雨順鎮

邪禳災之

祈願

戊戌夏四月

李剛田於

玉泉精舍

树木苍龙图跋

（53cm×108cm　2018 年）

　　刻于嵩岳启母阙西阙北面六层右侧，画面一龙昂首翘尾，龙体曲动，龙爪舞动，极为生动，龙体前后各刻一株长青树，树形饱满，具图案装饰之美，其东阙亦有相同题材画像。龙为吉祥之物，多见于汉画像石中，寓风调雨顺镇邪禳灾之祈愿。戊戌夏四月 李刚田于玉泉精舍。

封木蒼龍圖

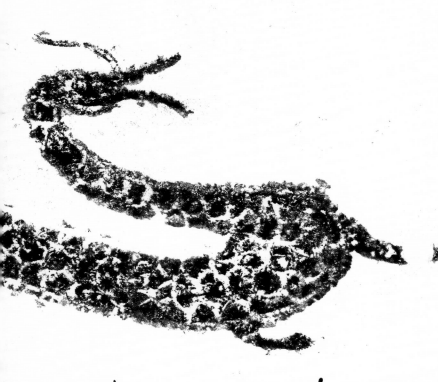

具備蒼裝　樹、形飽滿　刻一株長青　體前後各　為生動龍　爪舞動捏　我體曲動我　昂首翹尾　側透画一龍　北面二層右　啟母闕西闕　刻於嵩嶽

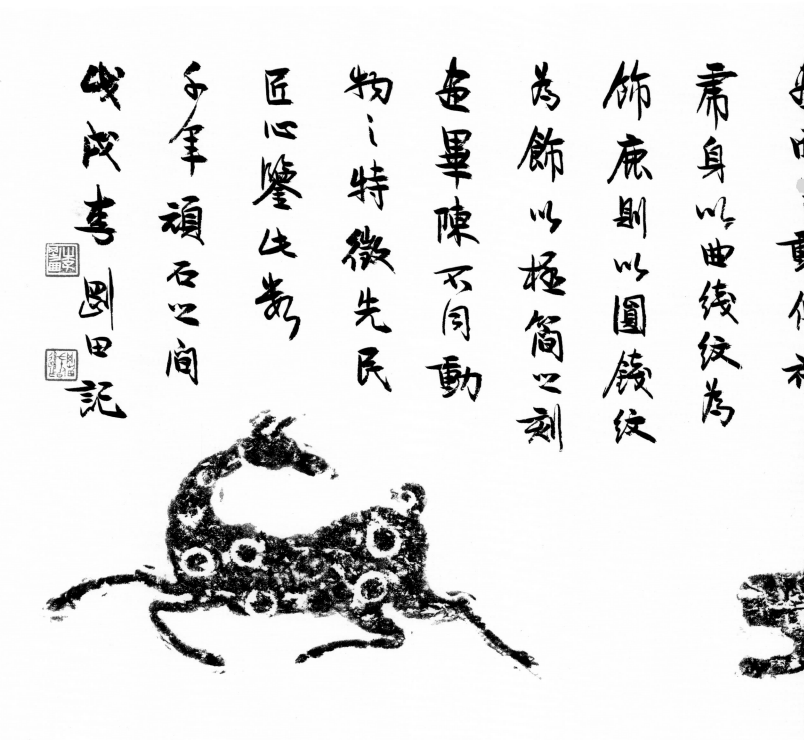

肃身以曲线纹为
饰鹿则以圆钱纹
为饰以极简之刻
毕陈不同动
物之特徵先民
匠心鉴此数
千年顽石之间
戊戌李刚田记

猛虎逐鹿图跋

（53cm×110cm　2018年）

　　刻于嵩岳启母阙西阙北面七层左侧，画面一猛虎躬驱扬尾，张巨口扑向梅
花鹿，鹿则在狂奔间回首张望，鹿之张惶落魄，虎之躬身蓄势，画面生动传神。
虎身以曲线纹为饰，鹿则以圆钱纹为饰，以极简之刻画毕陈不同动物之特征，
先民匠心鉴此数千年顽石之间。戊戌　李刚田记。

刻於嵩嶽啟母闕西闕北
面七層左側走面一猛
虎躬軀揚尾
張巨口撲向梅
花鹿鹿則狂
奔間回首張坐
鹿～張惶落魄
帝口躬身蓄勢

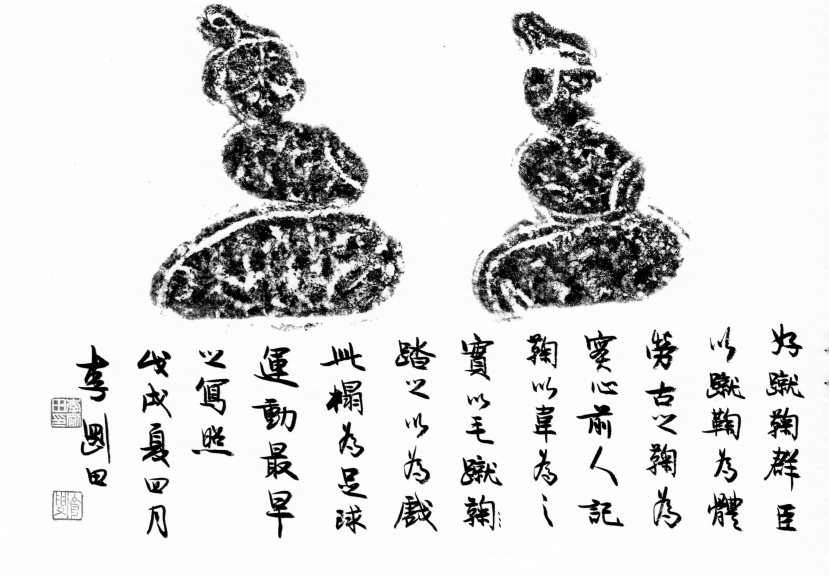

好蹴鞠群臣以蹴鞠為體
等古之鞠為
實心前人記鞠以韋為之
實以毛蹴鞠踏之以為戲
此榻為足球之寫照
運動最早
戊戌夏四月 李刚田

蹴鞠图跋

（53cm×108cm　2018 年）

　　刻于嵩岳启母阙西阙北面五层右侧，少室阙亦有此蹴鞠图。画面中一人挽高髻著长衣，躬腰摆臂，一足抬起蹴鞠，其余三人皆拱手盘腿而坐观之。蹴鞠在汉代已成风气，《西京杂记》载："成帝好蹴鞠，群臣以蹴鞠为体劳。"古之鞠为实心，前人记："鞠以韦为之，实以毛，蹴踏之以为戏。"此拓为足球运动最早之写照。戊戌夏四月 李刚田。

蹴鞠圖

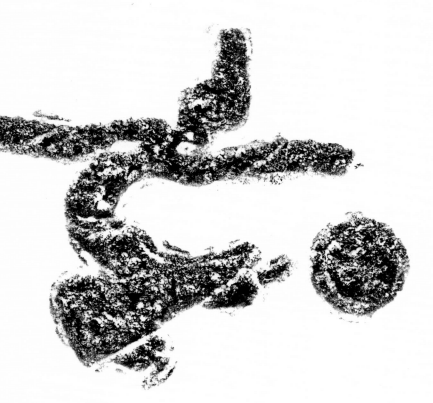

刻於嵩嶽
啟母闕西闕
北面五層右側
少宂闕而已
此蹴鞠圖畫面
中二人挽高
髻著長衣躬
腰擺臂一足據
起蹴鞠弓條
三人皆拱手盤
隨而坐觀ㄧㄧ
蹴鞠在漢代已
起風氣西京

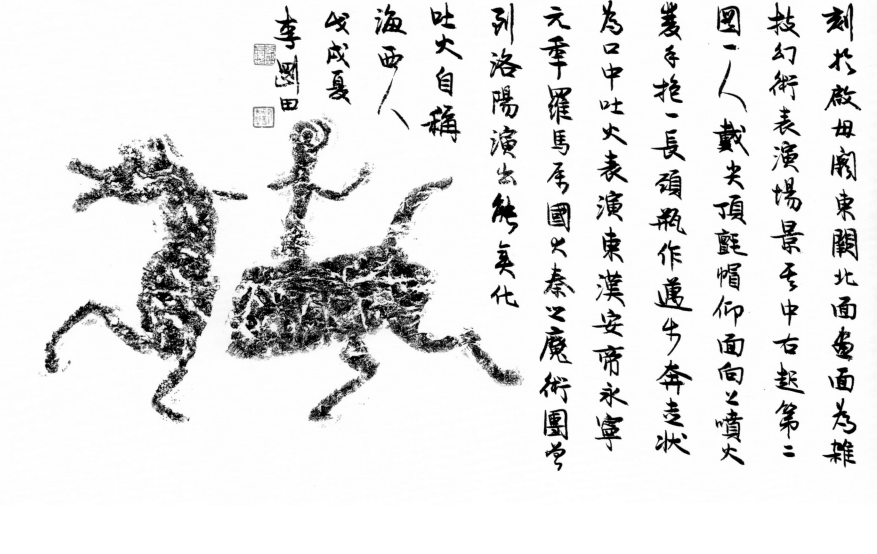

刻於啟母闕東關北面畫面為雜
技幻術表演場景其中右起第二
圖一人戴尖頂氈帽仰面向之噴火
雙手抱一長頸瓶作邁步奔走狀
為口中吐火表演東漢安帝永寧
元季羅馬屬國大秦之魔術團曾
引洛陽演出能變化
吐火自稱
海西人
戊戌夏
李剛田

幻术图跋

（37cm×130cm 2018年）

　　刻于启母阙东阙北面，画面为杂技幻术表演场景，其中右起第二图一人戴尖顶毡帽，仰面向上喷火，双手抱一长颈瓶作迈步奔走状，为口中吐火表演。东汉安帝永宁元年，罗马属国大秦之魔术团曾到洛阳演出，能变化吐火，自称海西人。戊戌夏 李刚田。

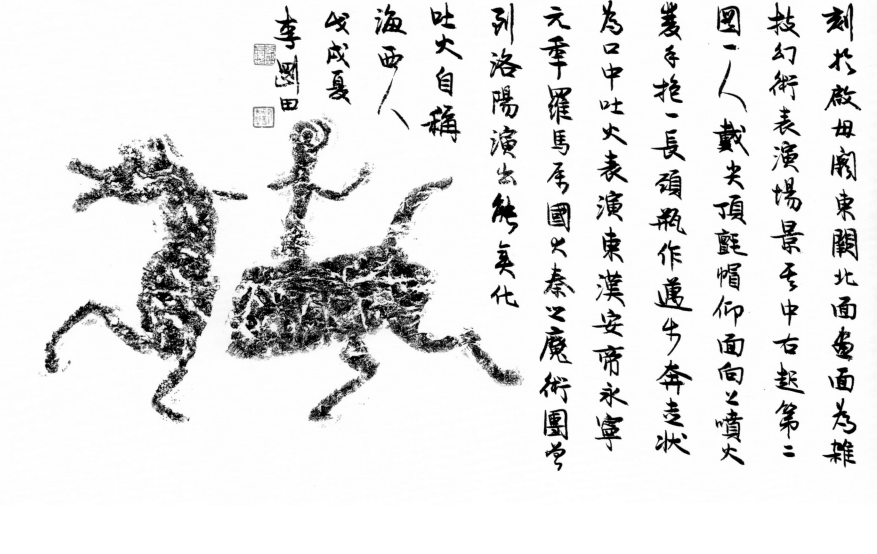

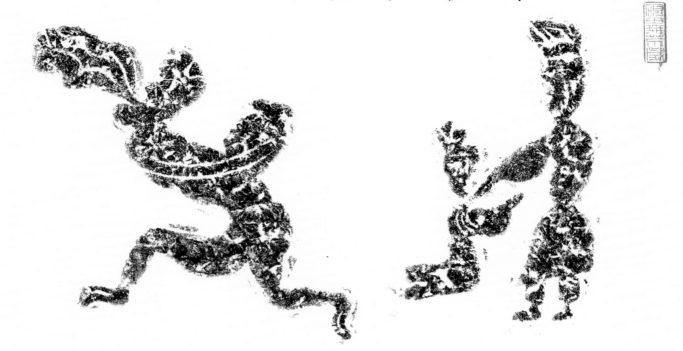

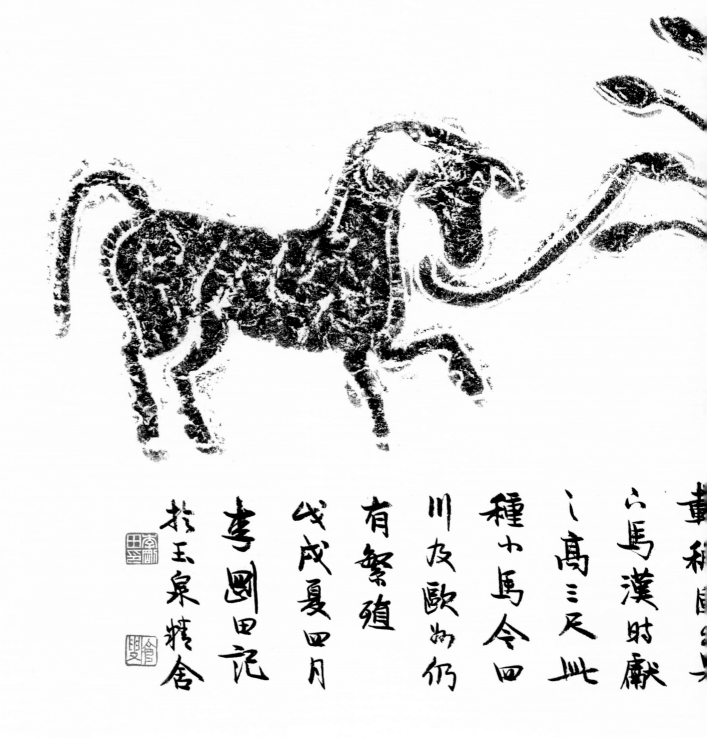

树木果下马图跋

（53cm×103cm　2018 年）

　　刻于启母阙东阙北面三层右侧，画面中为树木，树分十枝，每枝一果，树两边各系一马，腾蹄扬尾，颇具活力，前人记述小马可于果树下乘之，故号果下马，《魏志》载秽国出果下马，汉时献之，高三尺。此种小马今四川及欧洲仍有繁殖。戊戌夏四月李刚田记于玉泉精舍。

對木果丁豕肖

刻於啟母闕
東闕北面三
層右側畫
面中為爵木
樹分十枝馬
枝一果爵兩
邊各繫一馬
騰驤揚尾
頗具活力 前
人記述小馬
可於果爵小
乘之故驕

中就是夏族
图腾淮南子天
文训云东方木也
其兽苍龙阴阳五
行说认为就代表
东方代表木
戊戌夏四月京华玉泉精舍仓叟李刚田记

苍龙回首图跋

（108cm×53cm　2018年）

　　刻于嵩岳启母阙西阙北面七层，画面一龙回首扬尾，体态飞动矫健，造型极为生动。嵩岳汉三阙中多次出现青龙、白虎、朱雀、玄武四灵神为题材之画像石，其中龙是夏族图腾。《淮南子·天文训》云："东方木也，其兽苍龙。"阴阳五行说认为，龙代表东方，代表木。戊戌夏四月京华玉泉精舍仓叟李刚田记。

蒼龍

刻於嵩嶽啟母闕西闕
北面七層畫面一龍回首
揚尾體態飛動
矯健造型極為生
動嵩嶽漢三闕
中多次出現青龍
白帝朱雀玄武
□靈申為□

桃状饱满而具装
饰之美画面全
以圆曲线组成古
厚中见神秘意
味虎之造像在嵩
嶽漢三阙中多次
出现或寓镇凶禳
灾之祈願
戊戌李刚田

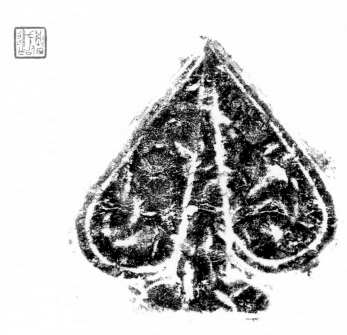
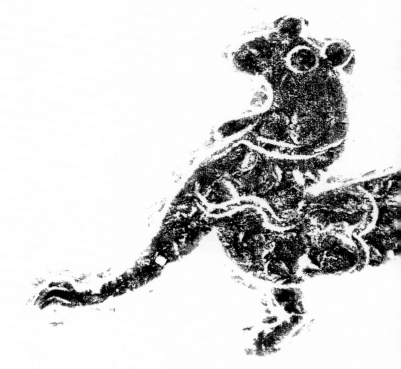

树木猛虎图跋

（53cm×109cm 2018年）

　　刻于嵩岳启母阙东阙北面第八层右侧，画面居中一猛虎张口怒目，昂首扬尾，四蹄腾扬，十分威猛。猛虎前后各刻一青长树，形呈桃状，饱满而具装饰之美，画面全以圆曲线组成，古厚中见神秘意味。虎之造像在嵩岳汉三阙中多次出现，或寓镇凶禳灾之祈愿。戊戌 李刚田。

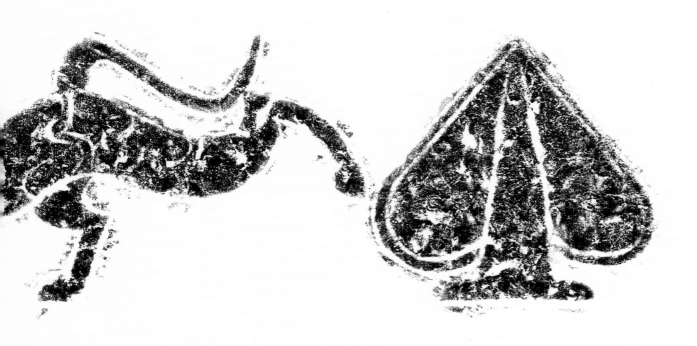

刻於嵩嶽啟母
闕東闕北面第
八層右側畫面居
中一猛虎張口怒
目昂首揚尾四
蹄騰揚十分威猛
猛虎前後足各刻

此图刻于嵩岳启母阙西阙东面第五层，画面为郭巨埋儿故事之场景。画面一人跪坐于树下，似怀抱有物，一人站立，所持或为锄头。

此图刻于嵩岳启母阙西阙东面第五层，画面为郭巨埋儿故事之场景。画面一人跪坐于树下，似怀抱有物，一人站立，所持或为锄头。《太平御览》载有郭巨埋儿之故事，虽为宣传颂扬孝道，实有悖天理人情，不足为训。戊戌初夏四月漫题嵩岳汉三阙拓本　李刚田于京华。

郭巨埋儿图跋

（69cm×67cm　2018 年）

此图刻于嵩岳启母阙西阙东面第五层，画面为郭巨埋儿故事之场景。画面一人跪坐于树下，似怀抱有物，一人站立，所持或为锄头。《太平御览》载有郭巨埋儿之故事，虽为宣传颂扬孝道，实有悖天理人情，不足为训。戊戌初夏四月漫题嵩岳汉三阙拓本　李刚田于京华。

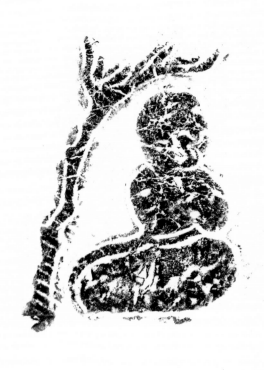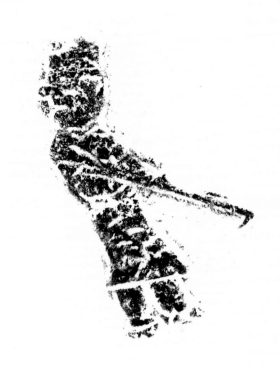

郭巨埋兒圖

此圖刻於嵩嶽啟母闕西
闕東西第五層走西為
郭巨埋兒故事之場景
畫面一人跪坐於樹下
似懷抱有物一人站立所
持或為鋤所
太平御覽載曰郭巨埋
兒之故事雖為宣傳頌
揚孝道實有悖天理人
情不足為訓
戊戌初夏四月漫題嵩嶽
漢三闕拓本
李剛田於京華

嵩嶽啟母闕有三方馴象石刻畫像此圖一象奴手執帶鉤長竿馴象造型質簡古厚中原無象漢時中原以象當由西域而來戊戌夏玉泉精舍李剛田

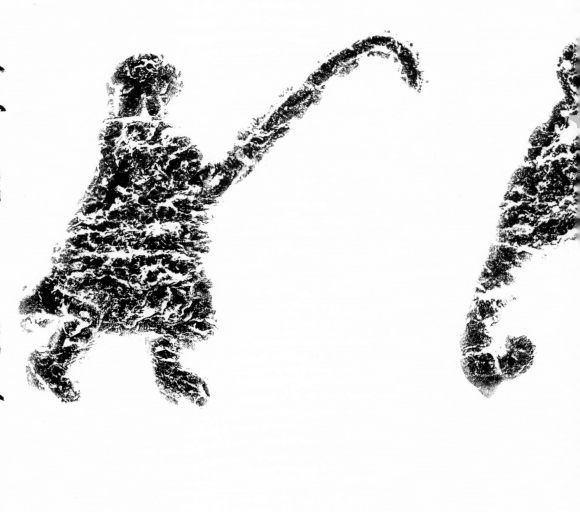

李剛田中原畫像石題跋兩種

长钩驯象图跋

（37cm×101cm　2018年）

　　嵩岳启母阙有三方驯象石刻画像，此图一象奴手执带钩长杆驯象，造型质简古厚。中原无象，汉时中原之象当由西域而来。戊戌夏玉泉精舍李刚田。

忌鋪馬豕賓

極為傳神畫面
兔之體量放大以
使視覺平衡
先民智慧與浪
漫盡見此簡約
洗煉畫圖之中
戊戌夏四月
李剛田記於京華
玉泉精舍

猛犬逐鹿图跋

（54cm×104cm　2018 年）

　　刻于嵩岳启母阙西阙北面第七层右侧，画面一猛犬张口扬尾，四蹄腾跃，追逐一只惊惶逃窜之野兔。动物造型舒展自由，充满动感，极为传神。画面兔之体量放大，以使视觉平衡，先民智慧与浪漫尽见此简约洗炼画图之中。戊戌夏四月　李刚田记于京华玉泉精舍。

猛犬逐兔圖

刻於嵩嶽啟母
闕西闕北面第七
層右側畫一猛
犬張口揚尾四蹄
騰躍追逐一隻
驚惶逃竄之野兔
動物造型舒展

刻於嵩嶽啟母闕東
闕北面七層左側太室闕西闕亦有此
圖畫面兩隻長嘴高足鸛鳥各啄一
條大魚早在新石器時代彩陶之已繪
有鸛鳥啄魚圖寓意對豐裕歡
樂生活之嚮往戊戌李剛田

鸛鳥啄魚圖跋

（52cm×107cm 2018年）

　　刻于嵩岳启母阙东阙北面七层左侧，太室阙西阙亦有此图。画面两只长嘴高足鹳鸟各啄一条大鱼，早在新石器时代彩陶上已绘有鹳鸟啄鱼图，寓意对丰裕欢乐生活之向往。戊戌 李刚田。

鶴鳥啄魚圖

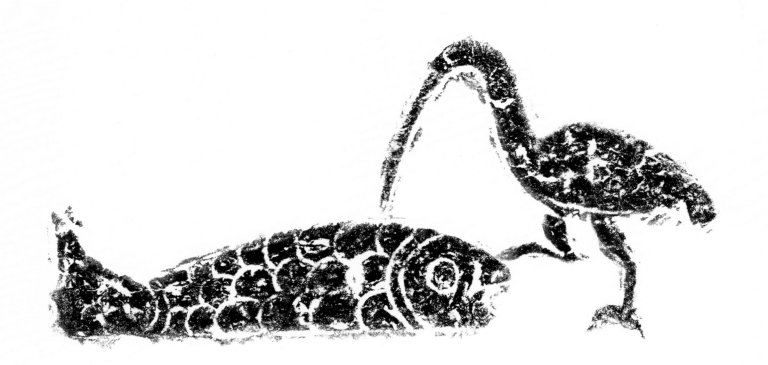

二龙相交图跋

（62cm×69cm　2018年）

刻于启母阙西阙东面七层，画面二龙回首相顾，龙尾相交，太室阙画像中亦有同类题材。

此汉代交龙为旗之象征，交龙图形是古代旗帜上常见之徽记，此画像石交龙图或与祭祀用旗相关，二龙体盘曲省略龙爪，具图案之美。戊戌四月　李刚田记。

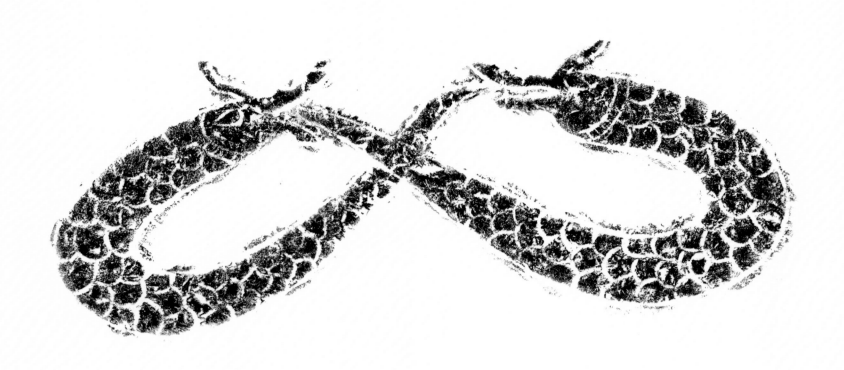

二龍者宑冦

刻於啟母闕西闕東
面七層畫面三龍回
首相顧�龍尾相交太
宑闕龜像中亦有同
類題材

此漢代支龍為旗之
象徵交龍圖形是古
代旌懺之常見之徵
記此龜像石交龍圖
或與祭祀用旗相關
二龍體盤曲者略於
爪具圖案之美
戊戌四月李剛田記

雙騎出行圖

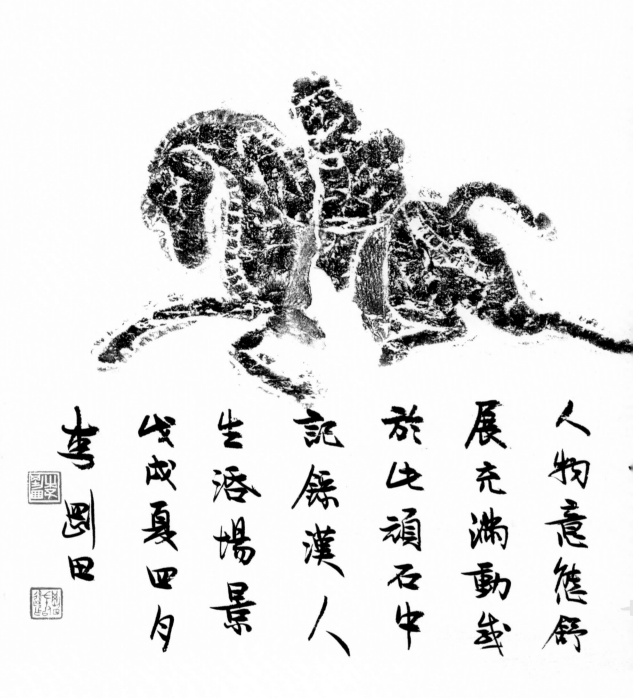

人物意態舒展充滿動感於此頑石中記錄漢人生活場景 戊戌夏四月 李剛田

双骑出行图跋

（54cm×110cm　2018年）

　　刻于嵩岳启母阙东阙南面左侧，画面三人，前二人骑马戴平帻著长衣乘马疾驰，后一人著长衣捎棨戟尾随而行。画面构图联贯，人物意态舒展，充满动感，于此顽石中记录汉人生活场景。戊戌夏四月　李刚田。

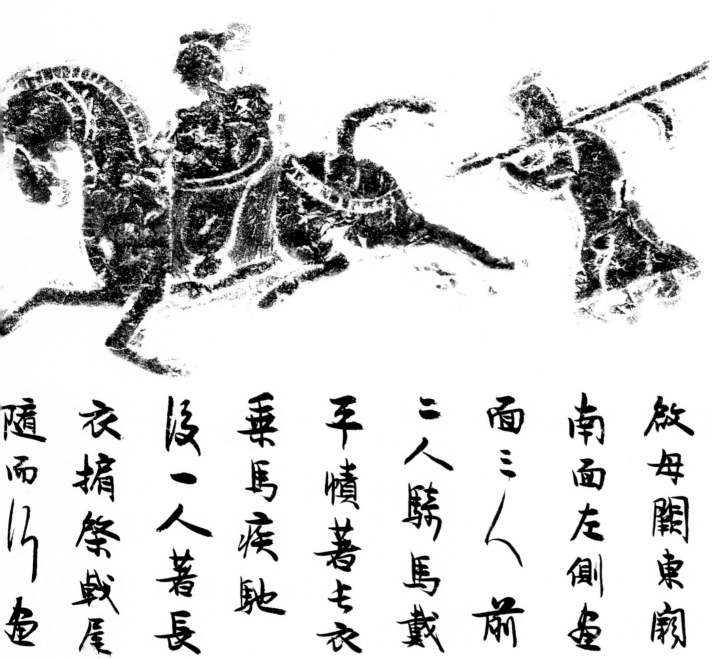

刻於嵩嶽
啟母闕東闕
南面左側畫
面三人前
二人騎馬戴
平幘著专衣
乘馬疾馳
後一人著長
衣捐祭戟尾
隨而行走

骑马猎兔图跋

（69cm×62cm　2018年）

刻于嵩岳启母阙西阙东面六层，画面一人骑骏马疾驰，手中持毕回身一挥，
罩向一狂奔之野兔。画面生动传神具飞动感，于此顽石中伫存古人狩猎之精彩
瞬间。戊戌夏　李刚田于京华。

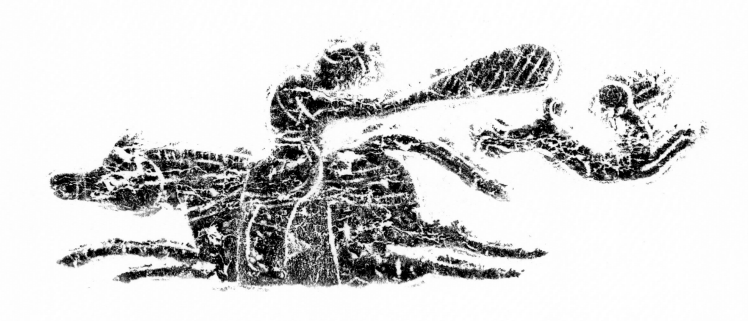

騎馬獵兔

刻於嵩嶽啟母闕
西闕東面六層畫
面二人騎駿馬疾
馳手中持畢回身
一揮畢向二往奔
之野兔畫面生動
傳神具孔動靈
於此頑石中存
古人狩獵之精
采瞬間
戊戌夏李剛田於
京華

斗状鬬鷄以樂起於春秋戰
國盛於兩漢曹植名都賦寶
劍值千金被服麗且鮮鬬鷄
東郊道走馬長楸間即調刺
當時鬬鷄走狗之徒
戊戌夏李剛田於京華

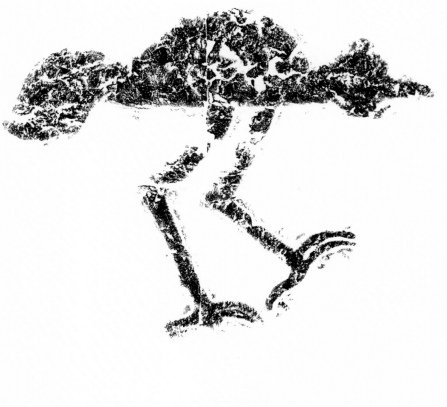

斗鸡图跋

（36cm×106cm 2018年）

嵩岳汉三阙画像石皆有斗鸡图。此刻位于启母阙东阙南面六层右侧，画面二鸡高足长尾，引颈相对作搏斗状。斗鸡之乐起于春秋战国，盛于两汉。曹植《名都赋》："宝剑值千金，被服丽且鲜。斗鸡东郊道，走马长楸间。"即讽刺当时斗鸡走狗之徒。戊戌夏 李刚田于京华。

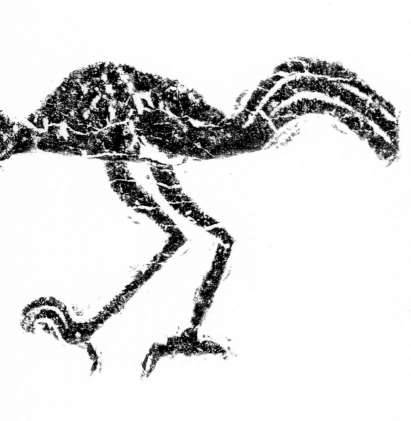

關雞戌

嵩嶽漢三闕畫像石皆有
鬥雞圖此刻佳於啟母闕東
闕南面六層右側畫面二雞
高足長尾引頸相對作搏

刻於啟母闕西闕南面七層右側
畫面中置一奇木樹頂分叉左右各
繫一馬二馬站立垂首垂尾體碩
健而性溫馴此漢時生活場景表
現當時富足祥和
戊戌四月李剛田於京華

树木双马图跋

（35cm×121cm　2018年）

刻于启母阙西阙南面七层右侧，画面中置一树木，树顶分叉，左右各系一
马，二马站立垂首垂尾，体硕健而性温驯。此汉时生活场景，表现当时富足祥和。
戊戌四月　李刚田于凉华。

対木雙馬圖

熹平石经残字有专家称熹平石经并非蔡邕一人所书，堂溪典很可能参加了熹平石经书写。戊戌夏 李刚田

唐彛民此刻最早见于赵明诚金石录请雨铭隶书与熹平石经相近清人方翔评请雨铭书字体扁方笔法劲健如熹平石经残字

堂溪典请雨铭跋

（53cm×108cm　2018 年）

　　刻于嵩岳启母阙西阙北面四层中部，位于启母庙阙铭之下。东汉熹平 4 年，即公元 175 年所刻。堂溪典颍川郡鄢陵人，堂溪为复姓，堂与唐通，即唐溪氏。此刻最早见于赵明诚《金石录》，请雨铭隶书，与熹平石经相近。清人方翔评请雨铭书：“字体扁方，笔法劲健，如熹平石经残字。”有专家称，《熹平石经》并非蔡邕一人所书，堂溪典很可能参加了熹平石经书写。戊戌夏 李刚田。

堂谿典嵩高廟請雨銘

堂谿典嵩高廟請雨銘刻於嵩嶽啟
母闕西闕北面四層中部位於啟母廟闕銘之
下東漢熹平四年即公元一七五年所刻堂谿
典穎川君鄢陵人堂谿為複姓

象驼图跋

（69cm×79cm　2018 年）

　　此刻位于嵩岳启母阙西阙南面七层左侧，画面骆驼与大象前后同立，象体态厚重、长鼻圆耳、翘尾站立，骆驼形似马而躯干较壮，四蹄较短，昂首扬尾，背隆驼峰。大象骆驼本不生中原，此图可证汉时中原与西域交往之密切频繁。戊戌夏四月刚田题汉三阙画像石。

象他骀

此刻信於嵩嶽啟母

闕西闕南面七層左側

畫面駱駝與大象前

後同立象體態厚重

長鼻圓耳翹尾站立

駱駝形似馬而軀幹較

北四驪較短昂芎揚

尾宵隆駝峰

大象駱駝本不生中原

此圖可証漢時中原與

西域交往之密切頻繁

戊戌夏四月朔日題漢

三闕畫像石

有角之蛇漢畫
像石中龍身之伏
羲女媧多作蛇身
蛇即是龍義哉
羊至武晴寓風
調雨順之祈祝
戊戌四月
李剛田於京華

双蛇相交图跋

（53cm×110cm　2018 年）

刻于嵩岳启母阙东阙南面第八层左侧，画面两蛇相绕，昂首疾行。甲骨文龙字为⺀，即有角之蛇，汉画像石中龙身之伏羲女娲多作蛇身，蛇即是龙。双龙并至或暗寓风调雨顺之祈祝。戊戌四月　李刚田于京华。

雙龍交首

刻於嵩嶽啟母
闕東闕南面第
八層左側畫面
兩蛇相繞昂首
疾行甲骨文

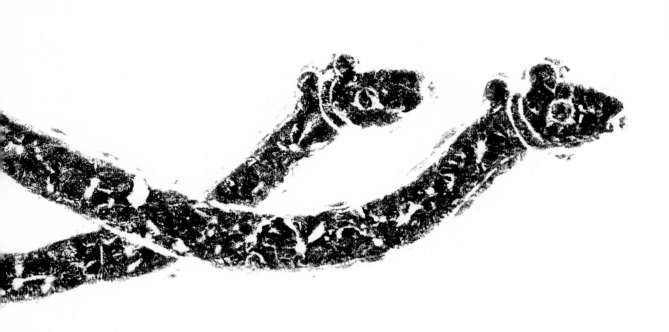

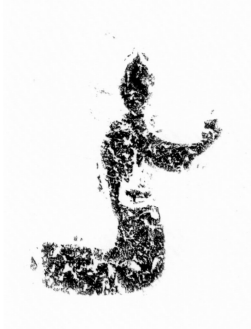
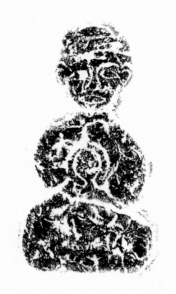
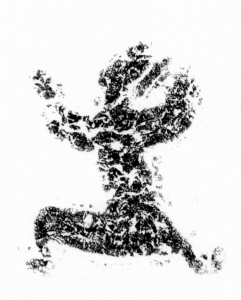

李刚田于京华

戊戌夏四月题汉三阙
画像石数十方

不具一斑

于此文化艺术交流中
可见一

眼具影响力与召感力

大汉国富民强四夷臣

为眩者此图即是证明

员到汉朝献艺被称

域诸国幻术杂技演

支流频繁常有西

南叟中外经贸文化

幻术图跋

（67cm×138cm　2018年）

　　此刻位于嵩岳启母阙东阙南面一层，画面众多人物作杂技幻术表演，其中右起第三图一人戴毡帽仰面，左手持一瓶，右手持斧上举，双腿叉开作半蹲状，作易牛马头之幻术表演，颇为奇妙。汉时通西域之交通开发，中外经贸文化交流频繁，常有西域诸国幻术杂技演员到汉朝献艺，被称为眩者，此图即是证明。大汉国富民强，四夷臣服，具影响力与召感力，于此文化艺术交流中可见一斑。戊戌夏四月题汉三阙画像石数十方 李刚田于京华。

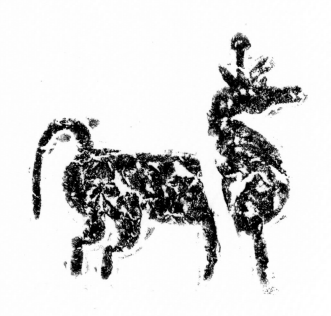
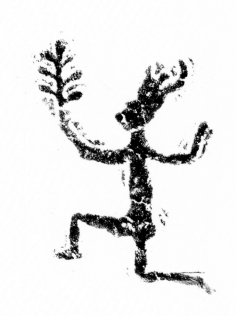

此刻位於嵩嶽啟
母闕東闕南面二層
畫面眾多人物作
雜技幻術表演云中
右趨第三圖二人戴
籠帽仰面左手持一
辮右手持斧之蓼書
隨又南作本蹲狀作
易牛馬戲之幻術表

礼
佛
篇

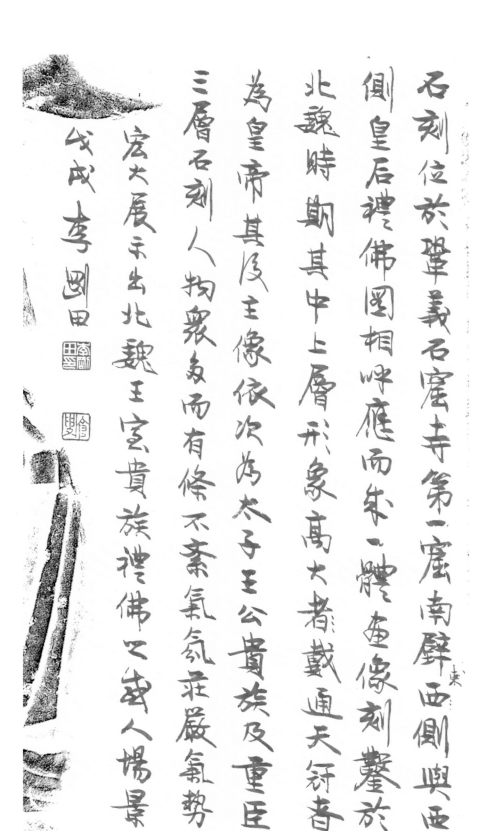

石刻位於鞏義石窟寺第一窟南壁西
側皇后禮佛圖相呼應而成一體
北魏時期其中上層形象高大者戴通天冠者
為皇帝其後主像依次為太子王公貴族及重臣
三層石刻人物眾多而有條不紊氣氛莊嚴氣勢
宏大展示出北魏王室貴族禮佛之感人場景
戊戌 李剛田

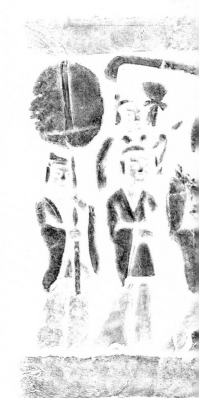

北魏皇帝礼佛图石刻跋

（230cm×262cm 2018年）

石刻位于巩义石窟寺第一窟南壁东侧，与西侧皇后礼佛图相呼应而成一体。画像刻凿于北魏时期，其中上层形象高大者戴通天冠者为皇帝，其后主像依次为太子、王公贵族及重臣。三层石刻人物众多而有条不紊，气氛庄严，气势宏大，展示出北魏王室贵族礼佛之感人场景。戊戌 李刚田。

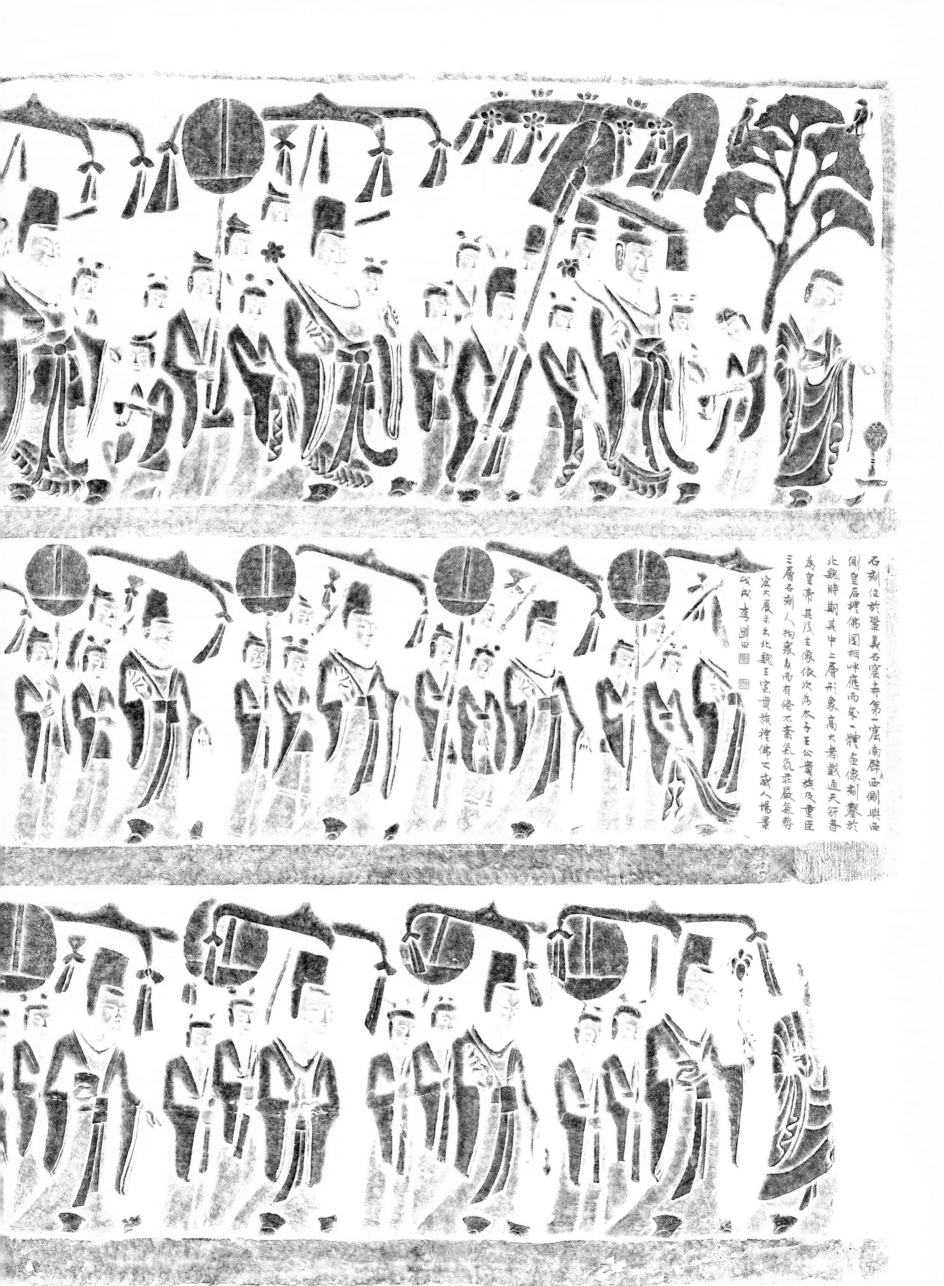

石刻位於鞏義石窟寺第一窟南壁西側與西
側皇后禮佛圖相呼應而系一鋪雕像刻鑿於
北魏時期刻其中上層形象高大者載通天冠者
為皇帝其陵依次為太子王公貴族及重臣
三層石刻人物眾多而有條不紊氣氛莊嚴氣勢
宏大展示出北魏王室貴族禮佛之感人場景

戊戌 李圍田

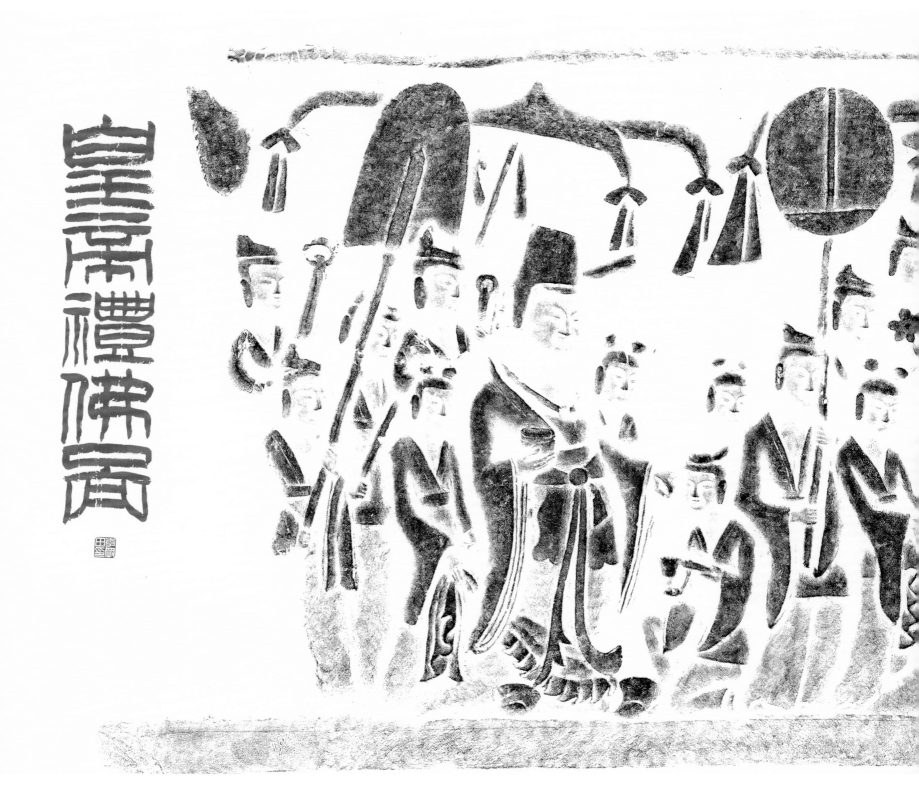

皇帝礼佛图

李刚田中原画像石题跋两种

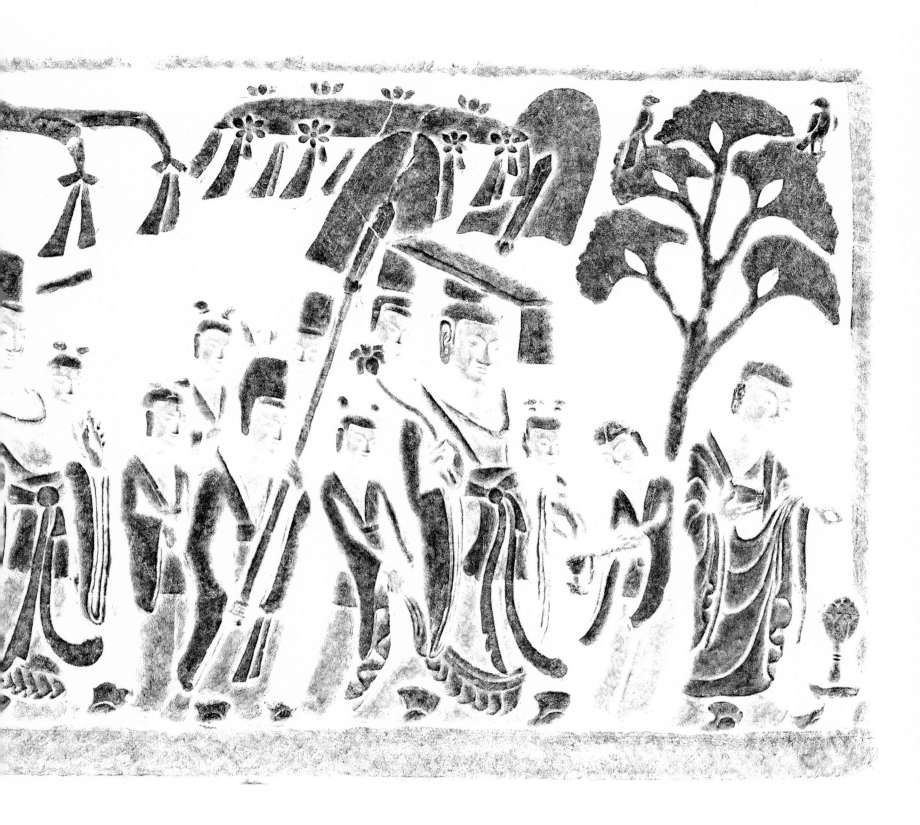

皇后禮佛圖

石刻位於鞏義石窟寺第二窟南壁西側與東側之皇帝禮佛圖相呼應而爲一體由像分三層每層前有比丘引導皇后在前嬪妃公主及侍從依次排後場面宏大而秩序井然眾多人物既有統一感又多變化而不雷同展示出北魏石刻造像藝術獨特之美戊戌四月李剛田題記

李刚田中原画像石题跋两种

126

北魏皇后礼佛图石刻跋

（216cm×255cm　2018年）

　　石刻位于巩义石窟寺第一窟南壁西侧，与东侧之皇帝礼佛图相呼应而成一体。画像分三层，每层前有比丘引导，皇后在前，嫔妃公主及侍从依次排后。场面宏大而秩序井然，众多人物既有统一感又多变化而不雷同，展示出北魏石刻造像艺术独特之美。戊戌四月 李刚田题记。

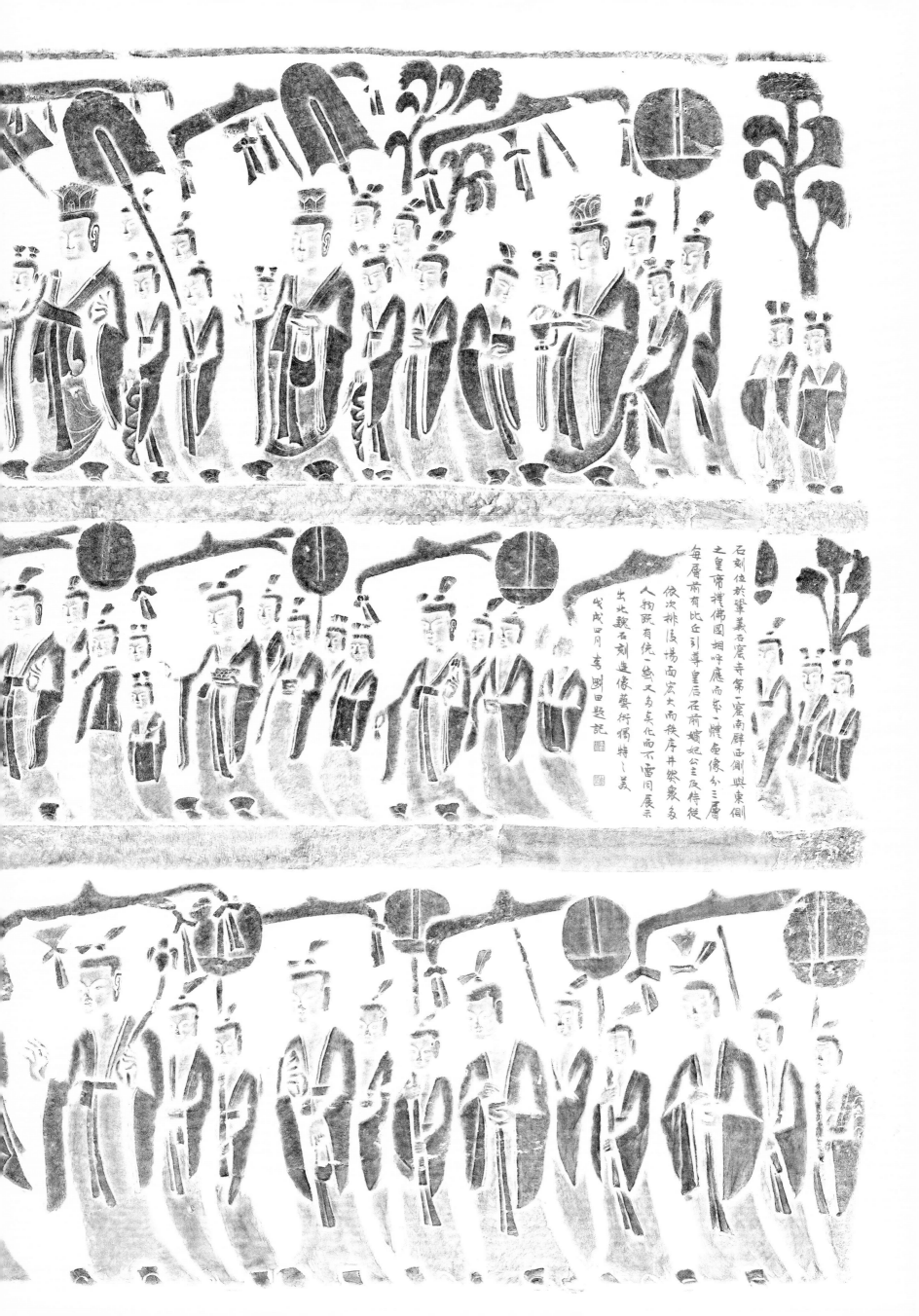

石刻位於鞏義石窟寺第二窟南壁西側與東側
之皇帝禮佛圖相呼應而為一體 全像分三層
每層前有比丘引尊皇后 石前嬪妃公主及侍從
依次排後 場面宏大而秩序井然 眾多
人物既有統一姿又多變化而不雷同 展示
出北魏石刻造像藝術獨特之美
戊戌四月 李剛田題記

皇后禮佛圖

李剛田中原畫像石題跋兩種

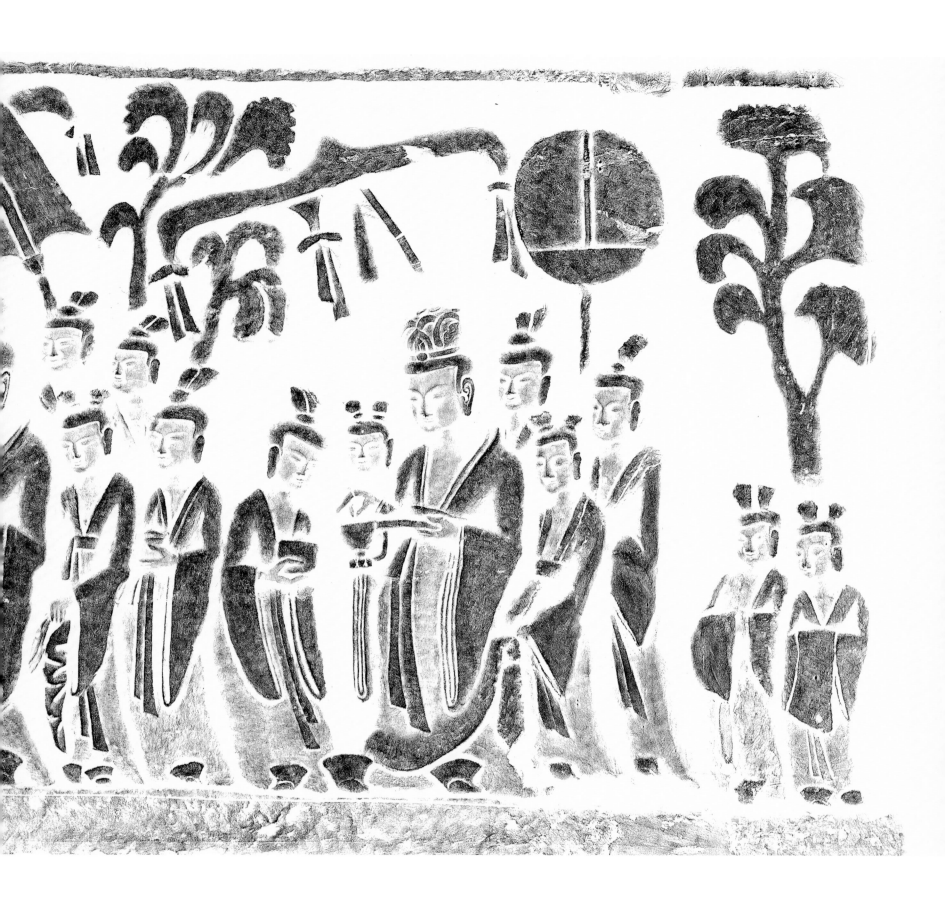

刻于巩义石窟寺第四窟南壁东侧为北魏石刻造像上四层为礼佛图场面宏大肃穆庄严反映北魏皇室贵族宗教活动为巩义石窟有别于其它北魏石窟造像刻石之重要标志具有不可替代之价值壁脚刻异兽两驱似龙似兽似饕餮似牛头马面足见先民丰富而奇特之想象以狰狞之形镇邪禳灾保平安戊戌夏四月李刚田题记

北魏礼佛图石刻跋

（292cm×148cm　2018年）

　　刻于巩义石窟寺第四窟南壁东侧，为北魏石刻造像，上四层为礼佛图，场面宏大，肃穆庄严，反映北魏皇室贵族宗教活动。为巩义石窟有别于其他北魏石窟造像刻石之重（要）标志，具有不可替代之价值。壁脚刻异兽两驱，似龙似兽，似饕餮，似牛头马面，足见先民丰富而奇特之想象，以狰狞之形镇邪禳灾保平安。戊戌夏四月 李刚田题记。

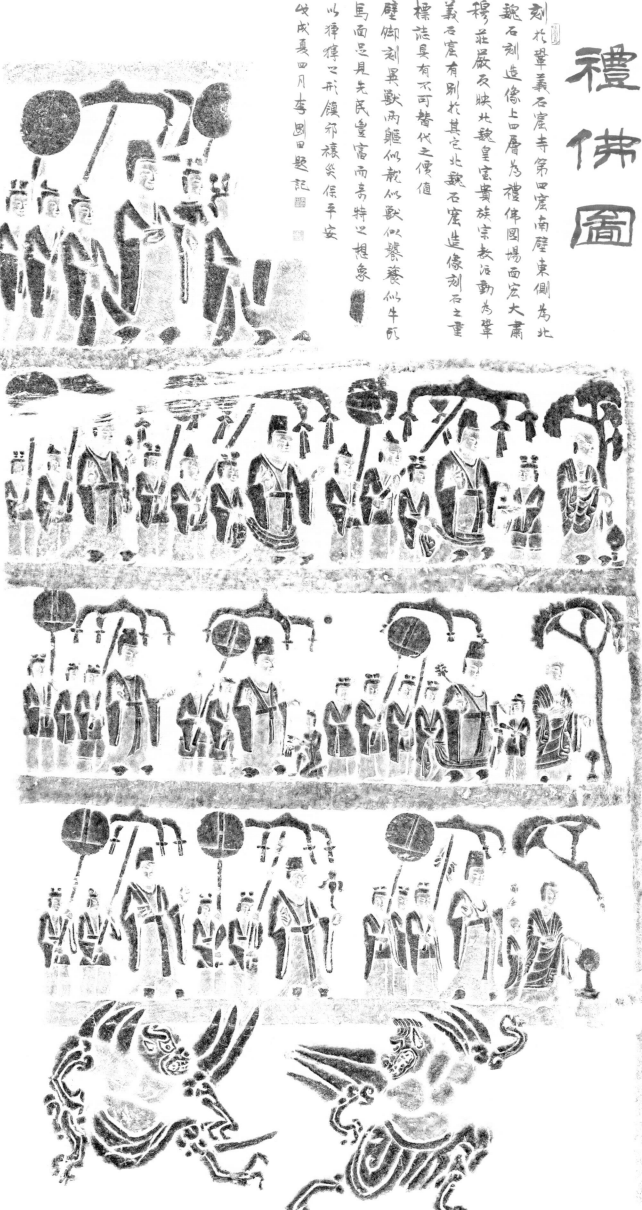

礼佛图

刻於鞏義石窟寺第四窟南壁東側為北
魏石刻造像上四層為禮佛圖場面宏大肅
穆莊嚴反映此北魏皇宮貴族宗教活動為鞏
義石窟有別於其它北魏石窟造像刻石之重
標誌具有不可替代之價值
壁御刻異獸兩軀似龍似獸似饕餮似牛的
馬面足見先民皇富而高特之想象
以禪禕之形鎮邪禳災保平安
戊戌夏四月李剛田題記

位於鞏義石窟寺第三
窟南壁西側千佛龕下
刻於北魏時期上三層為
禮佛圖眾人前有比丘
尼引導皆低首緩步氣氛肅穆
莊嚴最下壁角刻伎樂人兩軀分別
為擊羯鼓與擊腰鼓
造像為浮雕形式以刻鑿厚薄輕重不同表現
豐富質感造型洗煉手法嫻熟
戊戌 李剛田

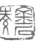

北魏礼佛伎乐图石刻跋

（160cm×297cm　2018 年）

位于巩义石窟寺第三窟南壁西侧千佛龛下，刻于北魏时期，上三层为礼佛图，众人前有比丘尼引导，皆低首缓步，气氛肃穆庄严，最下壁角刻伎乐人两驱，分别为击羯鼓与击腰鼓。造像为浮雕形式，以刻凿厚薄轻重不同表现丰富质感，造型洗炼，手法娴熟。戊戌 李刚田。

禮佛伎
樂圖

位於鞏義石窟寺第三
窟南壁西側千佛龕下
刻於北魏時期上三層為
禮佛圖眾人前有比丘
尼引導皆低首後步氣氛肅穆
莊嚴最下層御刻伎樂人兩軀分別
為擊鞨鼓與擊腰鼓
造像為浮雕并式以刻鑿厚薄與重石同表現
重窟展蜜造型法煉手法娟熟

戊戌李國田

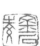

李刚田中原画像石题跋两种

北魏礼佛图石刻跋

（160cm×292cm　2018 年）

　　位于巩义石窟寺第四层南壁西侧，刻于北魏时期，上部两层为礼佛图。众人排列前行，肃穆庄严中表现北魏时期对佛之虔诚。此空白处为一礼佛图壁画，中间画一供养人朱面长裙，为此石窟寺内仅存壁画，弥足珍贵。最下壁脚处刻怪兽两驱，张牙舞爪，其狰狞可畏，当寓镇凶禳灾意。戊戌夏四月 李刚田于玉泉精舍。

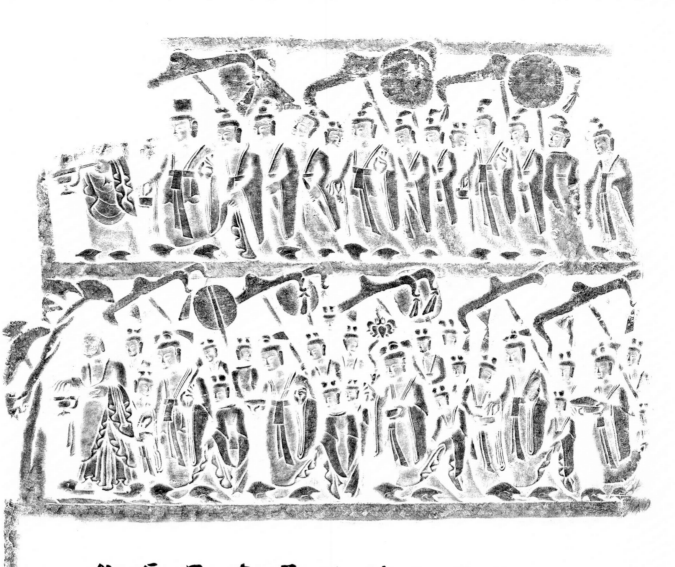

禮佛圖

位於鞏義石窟寺第四窟南壁西側

刻於北魏時期之部兩層為禮佛圖

眾人排列前行，肅穆莊嚴中表現北魏

時期對佛之虔誠

此窟自虞為一禮佛圖壁畫中向盡一供

養人，朱面長裙為此石窟寺內僅存壁

畫彌足珍貴

最六辟御虞刻怯獸兩軀純牙舞爪其

獰獰可畏當寓鎮凶禳災意

戊戌夏四月李剛田於玉寫精舍

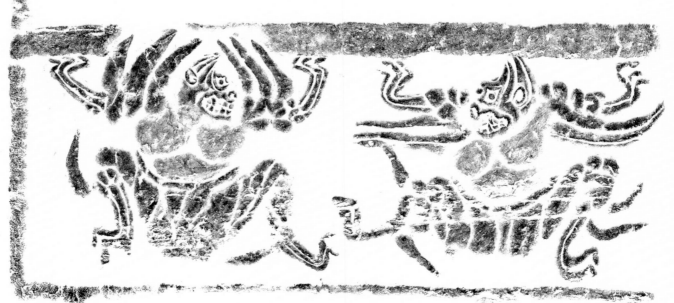

后 记

　　翟四田先生工作之余，雅好金石翰墨，出示所藏嵩岳汉三阙石刻造像及铭文全部拓本及巩义石窟寺代表性石刻造像大幅礼佛图五品，请我作题跋。这些拓片神秘、古拙、朴厚，深深地吸引着我。拓片图像及文字周边多有空余白纸，感于朋友盛情之邀，动于这些石刻造像之美，我便答应了下来。但拿到这些拓片之后，我迟疑了半年未能动手题写。

　　题写这些拓片，是我对河南重要石刻重新认识、研读、思考的过程，在阅读资料、一一对应拓片细细研读之中，深深地感到先民们的智慧与浪漫、单纯与执著以及在艰苦现实中的理想世界。两千年前的汉代比起今天来生产力低下许多，人类为了生存并繁衍子孙，遇到了现代人所想象不到的困难，所付出的辛苦要多于现代人许多倍。在这困苦艰难的生活中，顽强的人类一方面要顺应自然的规律，又要与大自然抗争，努力争取人类生存的空间与条件，这是客观现实；另一方面被自然万象巨大的威力所震慑，认为宇宙万类是由人们看不到的神灵在主宰，于是冥想出能主宰宇宙之神灵的具体形象，刻凿在能保存永久的岩石上，作为代表人们所看不到的上苍神灵的符号来顶礼膜拜、祭祀祈祷，希望大自然赐予人类生存与繁衍发展的环境，这是先民的精神世界。在石刻造像中，表达着先民们对现实生活富足平安的祈愿，对来世（笃信有来世！）美好生活的憧憬。如我在另本出版的金石题跋集中，在汉墓中的画像石《歌舞乐奏图》的题跋中写道："汉墓中之画像石，每每表现汉人对死亡之积极乐观态度，认为死亡不是终结而是新境启始，死者羽化升仙，故视死如归。汉画像石不表现痛苦与悲伤，而充满诡异神秘色彩与静穆喜悦心境。汉画像石以充满幻想之思想与丰富夸张之表现，表达人类对生生不息之希望，对幸福欢乐之追求，在冰冷之石刻中，得到心灵之抚慰与希望之寄托。画面上描述出生者生活场景，又是对死后极乐世界之向往……"这段表述中明显体会到古人在严酷现实中的一种精神寄托。

　　由于画像石的内容是理想化的，神灵的形象是想象而成的，所以在艺术创作中表现出从心所欲、天马行空的想象力与匠心神工的表现力。石刻中的艺术

想象与表现方式奇异大胆，表现形式简单而蕴藏着丰富的象征意义。而理想又出自现实，想象而成的神灵形象又来源于人类见到的自然万类的融合与变化，所以无论其表现形式如何浪漫离奇，而其根是植于现实生活与自然万象之中，其内容的指向是现实而具体的，包括对未来的祈祷也是现实生活的延伸。外在形象的浪漫主义与主题思想的现实主义是古代画像石的重要特征。这些画像石之所以动人，其美的形式也是多元的，佛容的安详静穆是一种美，而灵怪奇兽的狰狞也是一种美，太室阙的鲧画像又在丑陋中表现一种崇高的美。无论形式上如何随心所欲变化无端，而画像石内在的精神所表现的真、善、美是永恒的，表现出的中华美学精神是永恒的。两千年后生活在计算机时代的艺术家们，从这斑驳古貌中得到许多形式变化的启示与艺术创造的灵感。

位于河南登封的嵩山为五岳之一的中岳。嵩山存留历代许许多多的文化遗迹，其中年代最早的当属嵩山脚下的汉三阙即太室石阙、启母石阙与少室石阙。三阙是用雕刻的巨石垒砌而成的阙门，为东汉安帝延光 2 年，即公元 123 年建造。嵩岳汉三阙有较长篇的铭文及题材丰富的画像石刻，受到宋代以来金石考古学家的重视与深入研究，有许多研究成果，这些可贵的成果是作为书法题跋的物质基础。三阙的铭文为篆书、隶书两种，其中篆书为汉代篆书之典型，是书法史上汉代具有代表意义的重要作品。但有些铭文剥蚀漫漶严重，文字已无法辨识，甚为遗憾。其石刻画像内容天、地、人无所不涉猎，可谓包罗万象。有描写神话传说或民间流传故事者，如鲧化龟、禹化熊、月兔捣药、比翼鸟、郭巨埋儿等；有表现汉人生活场景者，如车马出行图、斗鸡图、长钩驯象图、鹳鸟啄鱼图、猛虎逐兔图、百乐杂技图等；有刻画具有象征意义的神灵异兽者，如青龙、白虎、朱雀、玄武四灵神图，铺首衔环图、二蛇穿璧图、双龙相交图、龙虎对峙图、羊首图、鸱鸮图等等，可谓一石一世界，一画一风流。如通过描写大禹化熊、启母化石的故事，歌颂对大自然作斗争的大无畏精神，表述人类对生生不息子孙繁衍的希望。而启母庙及庙前神道阙也由此而得名。

河南巩义石窟寺建于北魏孝文帝时期，至今已有一千五百余年历史。寺内保存历代形制多种、风格不同、内容丰富的石刻造像及题记、塔铭、碑刻等文化遗迹，其中最重要的是北魏时期的石刻造像，而所题写的五件大幅礼佛图为石窟寺北魏石刻造像的代表作。造像从技法上展示出北魏石刻人物造像的典型特点及精湛的高浮雕刻制工艺，从内容上以宏大的礼佛场景、众多的不同形态的人物造像反映了北魏皇家贵族的宗教生活。在中国同时期的数座著名北魏石窟中，此题材是巩义石窟有别于其它的重要特征，也是其特殊价值所在之处。这五幅礼佛石刻造像从造型艺术与题材内容两方面都堪称是巩义石窟诸多造像石刻中的代表作品。巩义石窟寺山石为质地较差、粗糙的沙岩，加上高浮雕的刻制，较大的篇幅，给拓制墨本造成较大难度，此五幅拓本完整清晰，也展示了拓制工艺的超高水平。

我所题写的文字，利用现有文献资料、金石考古专家的研究成果是我题写的重要依据。但在取用现有资料的基础上，也多有自己的思考与阐发。由于自己是研究书法篆刻的，所以对文字较为敏感，每每把自己文字学方面的知识贯注于对图像的解读之中去。如在《龙虎对峙图》的题跋中写道："……汉画像石刻及战国瓦当中多见以树木之形居中构图，《说文》古文'社'篆作'䄷'，从木，《周礼》：'二十五家为社，各树其土所宜之木。'此图中树木或与'社'有关，寓安居乐业、生生不息意。"在《双蛇相交图》的题跋中说："……甲骨文'龙'字为'龍'，即有角之蛇，汉画像石中龙身之伏羲女娲多作蛇身，蛇即是龙，双龙并至或暗寓风调雨顺之祈祝。"有的题跋对图像进行分析与比较，如在《苍龙回首图》中对龙形作解析："……嵩岳汉三阙中之龙形更近兽之形状，是蟒蛇与四蹄野兽之结合，龙本为想象中之神物，并无定式，凡能造出虎啸龙吟气势者便是真龙。此龙曲身回首奋蹄扬尾，极具势态之美，虽非典型之龙形而龙气十足。"对《双鹳啄鱼图》作比较与解析："……1978年于河南临汝出土六千年前新石器时代彩绘陶缸上就有鹳鸟衔鱼图。鹳谐音欢，鱼谐音馀，其中或暗喻欢乐吉祥、吉庆有馀之意。"有对传说民间故事进行议论者，如在《郭巨埋儿》图跋语中写道："……《太平御览》载有郭巨埋儿之故事，虽为宣传颂扬孝道，实有悖天理人情，不足为训。"这些题跋内容，缘于自己的知识结构乃至人生经历，与金石专家有别，故题跋或有"另类"之嫌。

　　我的题跋，并没有完全作为书法创作来对待，虽然也关注书法与画像结合的视觉美的效果，但未去刻意经营，其关注的中心不是表现自己的书法，而是存录文字的内容。我的题跋中，以行书、行楷为主，偶以篆、隶书作标题。在美与用的关系上，以用为主，而书法美服从于文字的用，这与当下展览书法的取向是相反的。我觉得金石题跋如过分追求书法的形式变化与不同书体的自我展示，会妨碍人们对文本的解读。因为题跋集不是一本专门的书法集或画册，重在"题跋"二字，这是我的一种选择，也与我过去出版的书法集有很大的不同。这就如同我刻印的边款，重视文字内容，而书体变化、形式变化很少，聚焦在于对文本的释读，而在顺应自然的书、刻之中展现自己的书法。而篆刻的印面与边款就大不一样，重在印面的形式变化，而印文的释读性放在印石形式美的表现之后。广义去看金石题跋，其书法的形式美也是内容的重要组成部分，书法的自然本色之美与文意的原创深刻达到高度的和合一体，才是上乘。

　　题跋完成，匆匆付梓，其中或有舛误，敬请金石专家及书界师友的指谬。感谢收藏者翟四田先生的信任，感谢金石专家张永强先生为拙著作序，感谢老友买建中兄在题跋及出版过程中的辛勤工作及帮助。

<div style="text-align:right">

李刚田于京华玉泉精舍

2018年立秋时节

</div>